奇妙的旅程

曾曉峰的魔幻現實主義

風之寄　編著

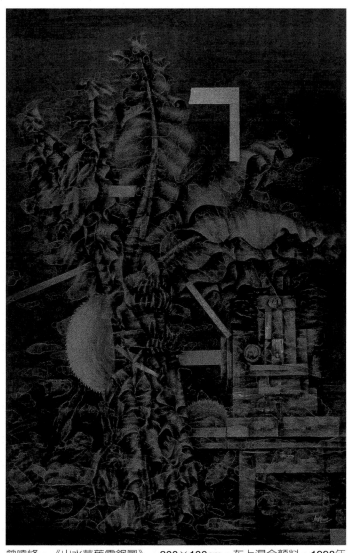

曾曉峰，《山水芭蕉電鋸圖》，200×130cm，布上混合顏料，1998年

代 序

魔幻現實主義是二十世紀五十年代前後，在拉丁美洲興盛起來的一種文學流派。

這種文學創作有一種共同傾向，所有魔幻現實主義文學的作品，都會出現鬼怪、巫術、神奇人物和超自然現象，都會帶有神話傳說和奇異、神祕與怪誕的色彩。

曾曉峰是當代藝術中最為奇異、特立獨行的藝術家。他久居雲南，深受當地傳統文化的薰陶，作品橫跨寫實、變相到奇幻，可謂東方魔幻現實主義的代表性藝術家。

專程去了一趟昆明，就為了看曾曉峰的畫。

曾曉峰，雲南畫院一級美術師，成名很早，一張《在高山之巔》於一九八○年參加全國美展就獲得大獎。

他是位異常勤奮的藝術家，創作風格多變，從不固守一個樣式。《夢》、《房子的變相》、《戲狗圖》、《安樂椅》、《碑》、《蠱》、《大玩偶》……，每個主題都形成一系列豐富的創作。

曾曉峰的畫，具有古典寫實精緻的技法，同時富有當代超現實的人文思維。

看他的畫，不再思考畫得像不像，而是啟發你該怎麼想？

風之寄刻意以魔幻現實主義風格來編寫本書，結合曾曉峰一幅幅精彩的經典畫作，引領觀者發揮想象，穿梭時空與藝術大師們相遇。

現在，邀您展開這段奇妙的旅程。

風之寄

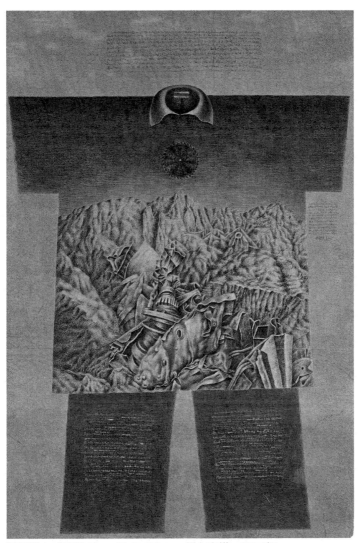

曾曉峰，《衣服.2》，39.5×28cm，紙上素描，2004年

CONTENTS

曾曉峰，《相.2》，180×160cm，布上混合顏料，2012年，中國美術館收藏

第一卷　柏拉圖開門

一些簡單、樸素的想像，
它們的含義已經足夠豐富了。

　　　　　　　　　——曾曉峰

曉峰2004年於昆明工作室

1 一九八九年

一九八九年，昆明。

天池，
有一座非常靈驗的許願池。

據說，
越不經意的願望，
就越能實現。

月圓的時候，
來到許願池前。

趁著四下無人，我掏出一枚亮晶晶的硬幣，
準備開始默念，心理卻想著：
「許甚麼願望呢？」

突然瞥見一隻鴿子在池邊跳躍著，

心頭一亮，許下願望：

「讓我像鴿子一樣，可以自由自在地飛翔。」

隨即將銅板丟入許願池中。

咚！銅板掉入池裡，濺起水花。

只見那隻鴿子突然用力的拍了拍翅膀，隨即展翅高飛。

「搞錯了吧。不是鴿子飛，是讓我飛！」

嘟起嘴巴，望著天空鴿子生氣地說。

這時鴿子「拍！」的一聲，掉下兩根羽毛下來。

心裡嘀咕：

「這算甚麼？給我兩根羽毛交差。」

鴿子這個時候竟然飛到我的眼前，努力的揮動那雙翅膀，好像在教導我如何飛翔。

突然我靈光一閃，一手拿一根羽毛，開始揮動。

神奇的事情發生了，我竟然飛了起來。

曾曉峰1989年在昆明工作室

在生活中，我們極少談論走路的方法，如果這個話題經常被提起，那麼一定出現了問題。正常的行走，不會有討論的慾望，不會有刻意的表現，僅僅只是行走而已。藝術表述也存在類似情況，自然真實的表述往往是順暢的、快速的、無阻礙的。當表述出現困難和障礙，有關話題必定增多。在這種境況下，藝術表述被附加了過多的意義、衍生出繁複的枝節，致使表述超載膨脹。藝術表述只有回到走路那樣的單純境界，才能遠離束縛、遠離禁忌而接近自然和真實。

——曾曉峰談藝術

2 在高山之巔

鴿子往上爬升，
我仰頭追趕。

鴿子向下俯衝，
我也倒頭劇降。

鴿子畫圓似地飛著，
我也跟著轉圈飛。

突然有不明飛行物快速接近，
我趕緊轉向迴避。

「媽咪呀！是一架私人小飛機。」我嚇出一身冷汗，心想：

「天空這麼大，想不到還會撞機。」

我試著躲開空中的各種飛行物，跟著鴿子，學習飛翔；

一會兒工夫，已經熟悉了這兩根翅膀，只要輕輕飛動，就能夠自在的飛翔。

鴿子飛到我眼前，突然開口說。

「恭喜你，完成了飛行訓練。」

我大吃一驚，鴿子竟然說人話，一時忘了揮動翅膀，瞬間墜落下來。

「哇——救命呀！」我發出驚叫聲，緊急呼救。

突然，我懸在半空中，身體不再繼續墜落。

低頭一看，原來鴿子救了我。

「趕快揮翅膀。」鴿子仰著頭、喘著氣說。

沒有遲疑，重新揮動雙手，果然又飛了起來。

「跟緊我。」

鴿子說完，立即加速往前飛去。

還沒有回過神來，下意識地，猛然揮動翅膀跟了過去。

「等等我。」我拼命地飛，在後面呼喊著。

鴿子飛行的速度越來越快，越來越高，眼前只有白雲、耳邊只有風聲。

就這樣子的，飛了好久好久，太陽不見了，月亮出來了，星星不見了，太陽又出來了，整整一天

一夜，飛到了山之巔。

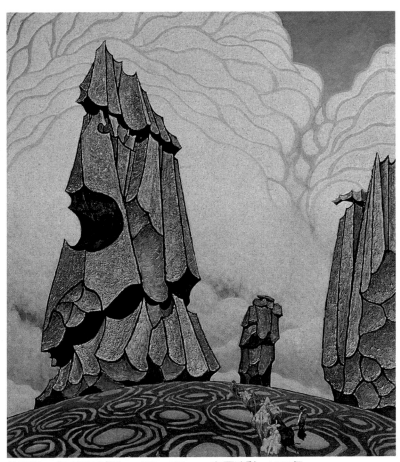

曾曉峰，《在高山之顛》，170×150cm，布面油彩，1980年

3 奇怪的房子

鴿子終於停了下來，眼前出現一棟奇怪的房子。

仔細端詳這棟房子，色彩斑斕，層層疊加，似乎還處於「活動」狀態中，這是一棟不斷變化中的「活」房子。

望著奇怪的房子，我忍不住發出讚嘆：「好生動的房子呀！」

「這是時光之屋，可以通往任何你想去的地方。」

「任何地方嗎？」我重複問了一次。

「是的。只要你想得到，就可以去得了。」

「實在太棒了。」

儘管我聽了半信半疑，心裡卻開始琢磨著：「該上哪兒去呢？」

鴿子說完，一飛沖天，順著房子的頂端飛去，一會兒功夫，已經不見蹤影。

「接下來就靠你自己了。」

「沒說再見就走，真沒禮貌。」對鴿子把我孤零零丟在這棟奇怪的房子前，內心感到不是滋味。

我把羽毛小心翼翼地放入口袋，來到門前。

兩扇大鐵門緊緊地關閉著，我試著去推開，但是關得牢牢地，根本推不動。

接著，我敲了敲門，提高聲調喊：「有人在嗎？」

裡面卻完全沒有回應。

我決定加重力度，開始猛烈地敲門，結果，原本還活動中的房子，突然安靜下來，變得靜悄悄地，沒有任何動靜。

「怎麼辦？進不去。」

一時間感到束手無策，只有眼睜睜地看著這棟彷彿「睡著了」的房子。

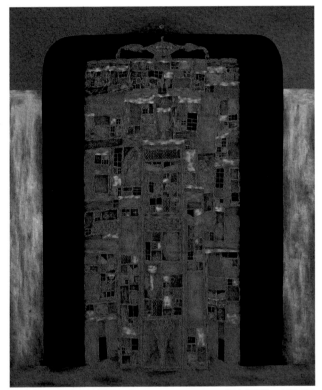

曾曉峰，《房子的變相.3》，180×150cm，布上油彩，1992年

在繪畫中，最有感染力的部分不是敘事因素、也不是結構，而是從造型整體中散發出來的氣息，它源自藝術家靈魂深處，不管藝術家描繪何種圖像，這股神祕氣息總會進入其中。如把繪畫分解，企圖把它尋找出來是徒勞的。捕捉及表達氣息的能力分外緊要，這個能力的多少決定著作品的感染力。一種文化與另一種文化最根本的區別最終也是氣息的區別。這種氣息是極難消逝和改變的，它是一種深度存在，不易磨滅也不易丟失。

——曾曉峰談藝術

4 門上的人像

仔細端詳這兩扇大門，沒有門把，只有門環。

門上彩繪幾個頭像，那一雙雙的大眼睛，正不懷好意地盯著你看。

頭像底下，密密麻麻地寫了幾行無法理解的文字。

「很像是甲骨文？」

精通文字學的我，拿出隨身手機，調出語言翻譯的APP，對著牆上的文字拍照。

一會兒工夫，手機螢幕上出現語音譯文：

「這是最古老的一種楔形文字，文字內容還無法破譯。」

「糟糕！忘了問鴿子怎麼進去？」

我感到懊惱，無奈地將手伸進口袋裡，不經意地摸到那兩根羽毛，順手便掏了出來。

「咿！這是什麼？」

這才發現：其中有根羽毛末梢細梗上，捲著小紙條。

拆開一看，裡面果然留有文字。

「難道這是開門的咒語。」內心嘀咕著。

於是，清了清喉嚨，大聲的對大門喊說：

「柏拉圖。開門。」

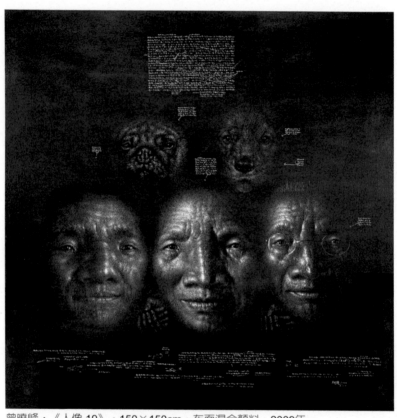

曾曉峰，《人像.19》，150×150cm，布面混合顏料，2009年

5 想到哪裡去

房子果然有了反應。

首先，門上的臉譜，開始左顧右盼，面面相覷。

原本，那一張張陰鬱的臉孔，瞬間轉換成和善的表情。

雖然沒有言語，但溫柔的目光流露出：

「歡迎你。」

兩扇門此時也有了動靜，開始緩緩地敞開來。

原本幽暗的屋內，瞬間大放光芒。

放眼看去，牆上有一排大頭像。

我邁開大步，正待通過，這時神奇的事又發生了……

「你是誰？」第一個臉譜突然開口問。

「我是，曾曉峰。」

我遲疑了一下，報上姓名。

「你做什麼的？」第二個臉譜接著問。

「我是個畫家……」沒等我回答完畢，第三個臉譜立即又問：

「你想往哪裡去？」

「我想往哪裡去？」

曾經不斷問過自己這個問題，但一直沒有明確答案。

現在面對牆上頭像的逼問，情急之下脫口而出：

「我要見……柏拉圖。」

曾曉峰，行進中。（攝影：吳小慧）

藝術表述的整個過程，從孕育到結束，都被藝術家內在深處的律令不可抗拒地左右著。一切人為的延伸、阻斷和變異都會使表述不真實。有什麼樣的生活經歷、生存感受及文化背景，就會有什麼樣的藝術家及藝術表述；這樣的因果幾乎是難以改變的。在這類似緣的建立初始，作品其實已大致成形。藝術家如果覺悟到這一點，他會在作品的創建過程中遵守這個律令，使表述圓滿和真實。藝術家如過多地接受律令之外的資訊，多半會使表述變得不真實；儘管這種表述有時在人為的操控下顯得光鮮亮麗、時尚喧囂。

——曾曉峰談藝術

6 窗後的哲學家

「我要見柏拉圖。」

話語一出口，屋子突然失去光亮，四周一片黑暗，只有在不遠處，閃爍著微光。

那是從窗戶格子孔，透出的光亮。

「誰要見柏拉圖？」一個蒼老的聲音從窗後傳出。

「請問您哪位？」我挨近窗子，瞇起眼睛，想從孔洞中看到來人。

「柏拉圖的學生。」對方回答，是一位滿頭散髮的大鬍子。

「難道您是……」

我知道的柏拉圖的學生只有一位，博學多聞，名滿天下。

「亞里斯多德。」

對方報上名號，解釋說：「老師今天請假，由我代班。」

沒有遇上柏拉圖本人，內心有些許的失望，但是能與「亞里斯多德」交談，也是千載難逢。

「你是畫家吧。」對方輕咳了一聲說：「我的老師最瞧不起畫家了，認為畫家心中沒有思想，缺乏對事物本身的理解，只能臨摹表象，比工匠還不如。」

「怎麼說？」我聽了當然不服氣。

「以『床』來說吧！老師柏拉圖認為，至少工匠心中有個概念，可以造出各式各樣不同款式的『床』，而畫家只能按照眼睛所看到工匠的『床』，進行描繪。」

這是柏拉圖著名的「模仿說」，我當然懂。

柏拉圖是西方唯心主義的創始人，認為真理來自於內心存在的理念，教育就是在回憶理念認知的過程。

柏拉圖的「三張床」言論，反映了當時藝術家創作的現實；畫家只能「依樣畫葫蘆」，畫得好不好，主要在於——畫得像不像。

「那您怎麼看？」我很想親耳聽聽他的學生，這位被視為「現實主義」鼻祖的看法。

「我不同意老師柏拉圖的看法。」亞里斯多德，毫不客氣地回答。

曾曉峰，《窗》三聯，180×249cm，布上混合顏料，1993年

7 亞里斯多德的桌子

「我愛吾師，吾更愛真理。」

亞里斯多德開始發揮他高超的邏輯學本領，進行推理敘述：

「柏拉圖認為人的一切知識都是由天賦而來，這份認知，稱之為理念（Idea）。」

「桌子，之於被稱為桌子，就是存在一份對桌子的理念[1]，也被稱為理式的認知。」

「工匠依據對於桌子的理式，製造出各式各樣的桌子，是對原始桌子理式的一次模仿。」

「藝術家針對工匠桌子的樣子，進行描繪，是再次的模仿。這是對桌子理式的二次摹仿，因此柏拉圖認為藝術家距離真理最遠。」

「但是，我覺得藝術家的創作，應該包含兩個層面。」

1 原文為Idea。美學著作，也翻譯為：理式。

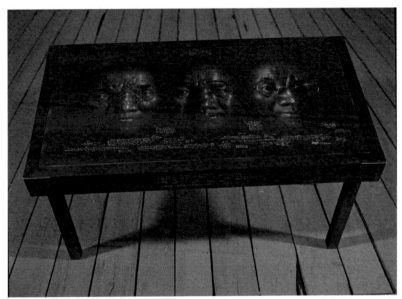

曾曉峰，《眾生相.1》，71×132×69cm，木材、麻布、鋼材、混合顏料，2009年

「一部分，稱之為思想，另一部分，則是製作。」

「就藝術的情形說，理式對於我們所見藝術上的原因也沒有任何關係，為了藝術，整個自然和人類的心靈都在作用著。這一個作用，我們認為是世界第一原理。」[2]

「我反對藝術創作，只是對桌子理式模仿的說法。」[3]

「因為藝術家的創作，主要是通過心靈，反映藝術家的思想，然後針對作品的的命題進行構思、佈局和安排。」

「就拿你的作品來說吧。」亞里斯多德最後引導一個結論：「你選擇在一張鐵製的桌子上面繪製眾生相。絕對不是單純為了對桌子的模仿。」

「您知道我的作品？」我感到十分震驚，也倍感榮耀。

「嘿嘿，我一直盯著你呢？」亞里斯多德莫測高深地說。

2
參考《形而上學》，吳壽彭譯，商務印書館1960年版，第136、137頁。

3
參考《形而上學》，吳壽彭譯，商務印書館1960年版，第28頁。

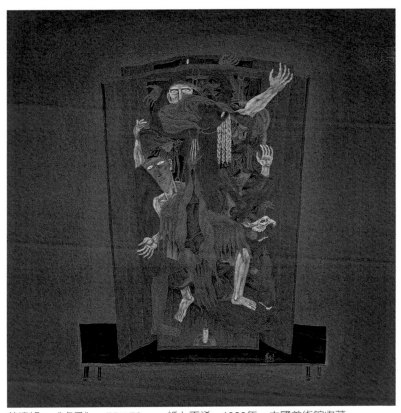

曾曉峰，《桌子》，75×76cm，紙上丙烯，1989年，中國美術館收藏

8 大師人像

「好了，我說的夠多了，你該繼續前進。」

亞里斯多德主動結束談話，屋子一下子又重現光明。

「接下來該往哪裡去呢？」

我心裡琢磨著，忽然興起一個念頭：「文藝復興時期……」

「你想見我嗎？」馬上有個聲音響起。

曾幾何時，牆上又出現一個大臉譜，是他開口在說話。

「請問您是哪位？」我覺得陌生，認不出是誰。

「我是達文西。」牆上那位東方面孔的老兄自我介紹說。

「不像。」我脫口而出。

「像不像，三分樣。現在跟你聊天，當然要用你的語言，像你族人的樣子。」

達文西以訓誡的口吻說：

「那些作畫時單憑實踐和肉眼的判斷，而不運用理性的畫家，只會抄襲擺在眼前的一切東西，卻對它們一無所知。」[4]

「喜歡畫肖像，很用心地刻畫每一個臉孔。」[5]

為了證明自己是個理性的畫家，我立即本能地反駁說：

「明白肖像畫之所以在繪畫史上長期居於中心位置，是由於它濃縮、集中地體現著各個時代、各種社會身分的人的『心路』和『活法』，也直截了當地體現著藝術家綜合素養和他們觀察人類的方式。回溯歷史時，不用翻查史書，不用核對資料，而去比較觀察有代表性的肖像畫作品，也是一種認識歷史的方式。」[5]

4　參考達文西維基語錄，網址：http://zh.wikiquote.org/zh/%E9%81%94%E6%96%87%E8%A5%BF。

5　參考引用當代著名藝術評論家水天中的語錄。

「嗯嗯……」達文西似乎對我的言論不可置否，卻轉身自顧自地在牆上畫了起來。

「這不像是他拿手的人像畫，究竟達文西在畫什麼？」

我內心嘀咕著。

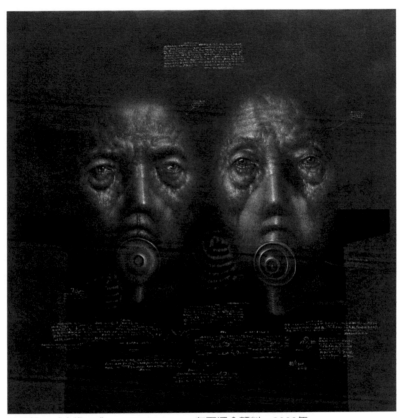

曾曉峰，《人像.13》，150×150cm，布面混合顏料，2009年

9 蠱

達文西畫的很快，線條清晰，不時以尺丈量，比例精準。

才一會兒的工夫，一張圖稿已經清晰可見。

「與其說這是一張畫，不如說它是一張設計圖，好像畫的是一對翅膀。」

我不清楚達文西的意圖，忍不住問：「這是什麼？」

「飛行器。」他不假思索的回答。

「飛行器？」我面露疑惑。

「你的內心告訴我：渴望能夠自由地創作，裝上這個飛行器，就可以自在地飛翔。」達文西似乎洞察了我的心事。

「現在只要把它裝上就行了，來吧。」

達文西命令似地說：「站上去，身體貼近牆面。」

我彷彿被下了蠱似的，順從的任他擺佈。

「想像這是一雙屬於自己的翅膀。」達文西魔咒似地說。

「我長翅膀了。」我對自己催眠地說。

才說完，這付牆上的飛行器，竟然瞬間與我合而為一。

「讓我飛翔吧。」才起個念頭，飛行器立刻啟動，馬上振翅高飛、一飛衝天。

「再見了，達文西。」

我在空中，急忙地大聲道別。

「你要牢記：必須開拓你的胸襟，務使心如明鏡，能夠照見一切事物，一切色彩。」

從地面上，
遠遠傳來達文西最後的叮嚀。

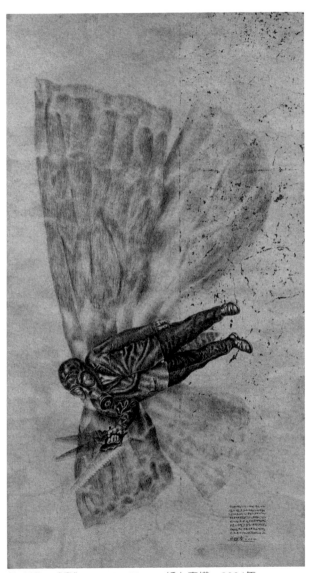

曾曉峰，《蠱》，54.5×30cm，紙上素描，2004年

第二卷　達文西飛行器

只有在多角度重合的境況下，
才可能做出正確的評判。

——曾曉峰

曾曉峰1993年在昆明工作室　　　　　　　攝影：Robnd Prodder 1993

1 哥雅的衣服

我在飛翔中睡著了。

任憑達文西的飛行器，將我領向前方。

就這樣地不知飛了多久。

醒來時，

我看到了滿天的星斗，還有濃濃的硝煙，並不時傳來陣陣地槍響。

「我在哪裡？」看到周遭到處逃竄的人群，內心開始恐懼起來。

不遠處有一群人被軍隊團團圍住。

為首的一位高舉雙手，作釘十字架姿勢，那是一種從容就義的姿態。

這個畫面我看過，

那是哥雅[6]的一件代表作《一八○八年五月三日》，這幅作品被譽為浪漫主義的經典之作，影響

後來許多藝術家。

藝術家經常以畫來記錄歷史，

哥雅先後以《一八○八年五月二日》與《一八○八年五月三日》兩件作品，

來描繪西班牙被法國侵略，那場壯烈的「半島戰爭」。

這是一種「以衣紀事」的習俗。

其實在早期少數民族的服飾中，也殘存有記載歷史的痕跡，

這讓我想起：

「砰！」

突然一顆流彈在我耳邊飛過。

6 哥雅（Francisco José de Goya y Lucientes），西班牙浪漫主義畫派畫家。畫風奇異多變，從早期巴洛克式畫風到後期類似表現主義的作品，他一生總在改變，雖然他從沒有建立自己的門派，但對後世的現實主義畫派、浪漫主義畫派和印象派都有很大的影響，是一位承前啟後的人物。（節錄自維基百科）

「趕快逃命。」

念頭一起，我連忙振翅飛翔。

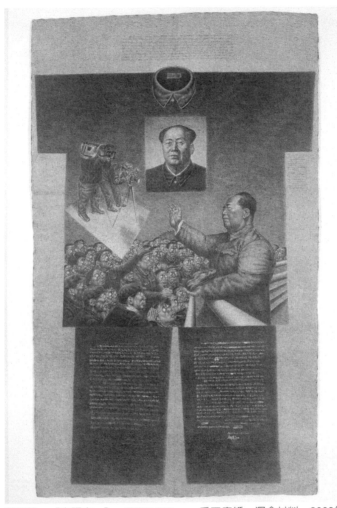

曾曉峰，《衣服之一》，200×120cm，手工皮紙、混合材料，2003年

少數民族的服飾中，殘存有記載歷史的痕跡。曾曉峰珍惜這種「以衣記事」的傳統，因此他創作這組《衣服》系列，來記載一段不該被遺忘的歷史。

——義豐博士推介

2 蠱之四：達利

我對槍響的記憶，非常鮮明。

中學時代，
適逢文化大革命。

聽課、遊行、武鬥，是每天輪番上演的戲碼。

那是個物質匱乏的年代，非常缺煤。
只要煤車一到，「搶煤」的大戲立即上演。

那天我和別人一樣，在煤廠等著運煤車，
煤車到了，
大家一湧而上，開始爭先恐後的「搶煤」。

這時，
站在身旁維持秩序的保衛，

突然對空鳴槍，警告大家不要亂，

我嚇得立即蹲了下來，

那顆彈殼掉到地上的響聲，

到現在還清晰可見。

在我下意識神遊之間，

飛行器突然緊急降落，

有座龐然大物橫在前頭。

是一隻

大蜘蛛。

大蜘蛛鼓漲著臉，

呼出長長的一口氣，

然後竟然開口說：

「我是，達利[7]。」

7 薩爾瓦多・達利（Salvador Dali），是著名的西班牙畫家，他因超現實主義作品而聞名於世。

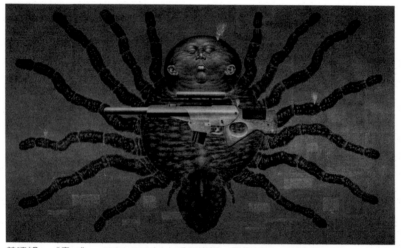

曾曉峰，《蠱.4》，360×600cm，手工皮紙、混合材料，2005年

《蠱》這組作品的出現最大的關聯之一也因為畫家生活在雲貴高原，巫文化的神祕和宗教色彩的意識，時刻充斥在畫家腦海裡，畫家的作品中，他用浪漫的筆調不斷畫出令人驚異的畫面，豐富的想像力和對大自然親和與激情，更是讓我們看到一種神祕的生命精神，「蠱」那毒蟲之王更是異化為與人同體的巨大怪物，它們張牙舞爪，面目猙獰的橫在你的視線當中，讓人覺得心情壓抑，甚至大汗淋漓。在瞭解了畫家內心的初衷之後，終於明白為什麼曾曉峰會把大自然的昆蟲和人結合為一體，在你爭我奪，物慾迷人眼的現實社會，人與人之間，人與自然之間，惡與惡之間的爭鬥、霸佔，適者生存，弱肉強食的社會現象，不正是「蠱」的演義嗎？於是我們見到了《蠱》這幅巨大的社會縮影，他在用自己的方式來呼喚人們尋找善，留住善……

──蔡霖推介

3 吸之一：呼救

薩爾瓦多‧達利（Salvador Dali），西班牙畫家，擅長描繪潛意識的夢境，被譽為超現實主義的代表性藝術家。

我斬釘截鐵地說。

「你不是達利。」

大蜘蛛依舊氣鼓鼓地反駁。

「憑什麼斷定我不是達利？」

對於「槍」，我的心病隱隱作痛。

「達利是反戰的，不會帶著這麼大的一把槍！」

「我一定是在你的幻境裡。」

最後，下了個結論。

「非也。你是在自己的潛意識裡。」

大蜘蛛每次說話，夾雜著呼氣，總會揚起好大的一團煙霧。

「我的世界充滿愛情，色彩是斑斕的，造型是生動的。」

這隻自稱是達利的大蜘蛛竟然滔滔不絕地說著：

「而你的過往帶著隱性的傷害，不斷地在潛移默化中流竄著，

影響你的思考、影響你的創作。」

我感到呼吸困難。

大蜘蛛一口氣說了這麼許多，眼前早已灰濛濛一片。

「你不僅用畫，在記錄歷史；更試圖透過作品，進行深刻地控訴⋯⋯」

大蜘蛛的以批判的口吻滔滔不絕的說著，

到處瀰漫的煙霧，已經讓我感到呼吸困難。

「別再說了，我需要空氣，我要窒息了。」

終於按耐不住，開始大聲呼救。

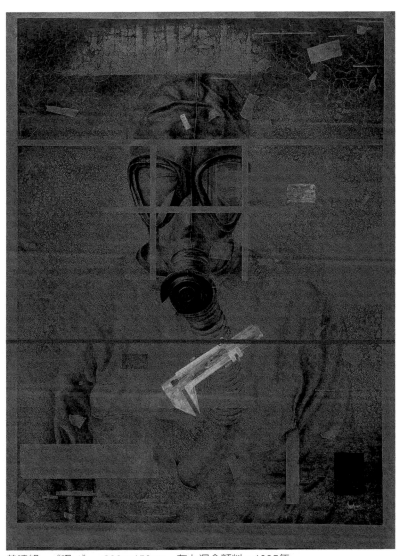

曾曉峰，《吸.1》，200×150cm，布上混合顏料，1995年

4 吸之二：下棋

在迷霧中，我被一隻手拉了出去。

好像躍入另一個空間，
但眼前卻依然是煙霧瀰漫。

「是煙味，濃濃雪茄的味道。」我無可迴避地吸了一口。

內心還是很慶幸能擺脫那隻惱人的大蜘蛛。

我終於看清楚眼前是一位紳士。

他悠哉地抽著煙斗，微笑地對我說：「來一盤？」

「下棋!?」

一見面就找人下棋，知道對方是個棋痴。

為了感謝他剛剛出手援救，很願意陪他下盤棋，於是問：

「下什麼棋？」

「主隨客便。」對方一派輕鬆地說。

「西洋棋我可不會。」面對洋人，我坦白地說。

「那就下漢棋吧，楚河漢界。」

對方說著，興致勃勃地擺起棋盤來。

「跟老外下漢棋，那還不是手到擒來。」

我暗自得意，立即坐了下來，

自幼熟悉棋譜，下漢棋，很少有敵手。

「你先來。」我禮讓對方先下。

「好。」對方也不客套，沒有遲疑地下手，移動棋子。

你來我往，幾步棋之後，察覺對方果然實力高強，是高手中的高高手。

我忍不住問：「敢問閣下是誰？」

「杜尚。」對方淡淡地回答。

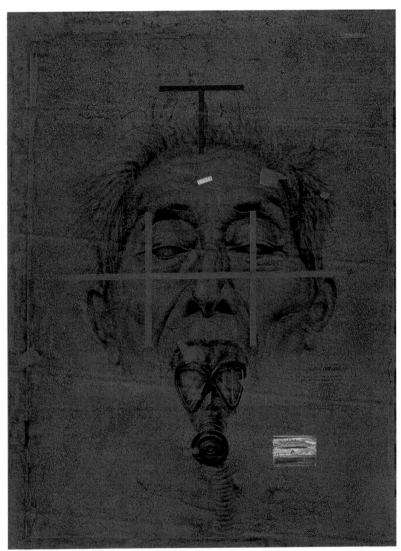

曾曉峰，《吸.2》，200×150cm，布上混合顏料，1995年

5 吸之三：與杜尚對弈

聽到「杜尚」這個名字，如雷貫耳，讓我肅然起敬。

馬塞爾‧杜尚（Marcel Duchamp），二十世紀實驗藝術的先鋒、達達主義運動的健將，一位給「蒙娜麗莎」畫上鬍鬚，拿現成小便器，命名為「泉」，送到美術館參展，顛覆整個西方近代美術史的藝術大師

對於這位曾經花二十年時間來下棋的棋藝高人，我不敢怠慢，收起原先輕忽的心態，更加步步為營。

然而，

接下來，每走一著棋，都讓我膽顫心驚。

杜尚，卻在此時閒話家常地問：「結婚了嗎？」

「沒搞錯吧!?這個時間點,問這麼尋常的問題。」我不情願地點了點頭。

他接著說:

「我從某個時候起,開始認識到,一個人的生活不必負擔太重和做太多的事,不必要有妻子、孩子、房子、車子;幸運的是我認識到這一點的時候相當早,這使得我得以長時間地過著單身生活。」

他見我沒有反應,繼續又說:

「這樣,我的生活比起娶妻生子的通常人的生活輕鬆多了。從根本上說,這是我生活的主要原則。所以我覺得自己很幸福,我沒生過什麼大病,沒有憂鬱症,沒有神經衰弱。還有,我沒有感到非要做出點什麼來不可的壓力,繪畫對於我不是要拿出產品,或要表現自己的壓力。」[8]

對方的煙斗,持續猛烈地冒著煙,煙圈一陣陣向我襲來。

「我的藝術就是活著:每一秒、每一次呼吸就是一個作品。」[9]

在煙霧瀰漫中,傳來杜尚宣言似的話語聲。

[8] 節錄自《杜尚訪談錄》,皮埃爾・卡巴納(Pierre Cabanne)著、王瑞芸譯,廣西師範大學出版社。

[9] 節錄自《杜尚訪談錄》,皮埃爾・卡巴納(Pierre Cabanne)著、王瑞芸譯,廣西師範大學出版社。

在這團濃烈的煙霧中，我再度有缺氧的感覺，不禁深呼吸了一口氣，突然腦子發脹，整個人暈死了過去。

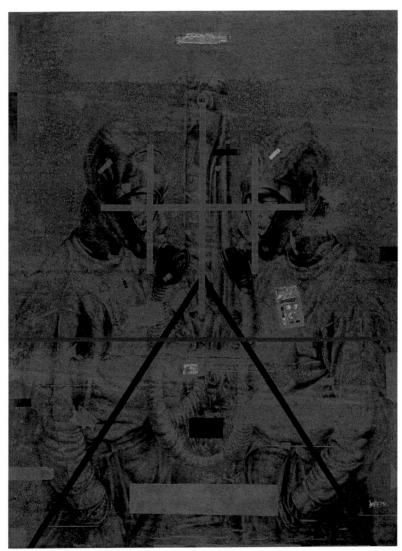

曾曉峰，《吸.3》，200×150cm，布上混合顏料，1995年

6 庫爾貝戲狗

當我醒來時，煙霧已經散去。

藍天綠地，我發覺自己躺在草地上。

我是被舔醒的，

睜開眼，一隻小狗正吐著舌頭、哈著氣地看著我。

「咦！杜尚哪裡去了？」

心裡卻惦記著那盤棋，還沒分出勝負呢……

「謝天謝地，終於回到了現實。」

見到前方有人走來，向他打聽：

「請問，有沒有看到一個吸煙斗的男子？」

來人一臉茫然：

「這是個農忙的季節，沿路上都是拿鋤頭的人。」對方和氣的回答。

那隻小狗迎了上去，對他拼命搖著尾巴，表達善意。

來人蹲下身來，撫摸著狗兒，與牠戲耍著：「好可愛的小狗，你的？」

「不是？」我笑了笑，故意捉狹地回他一句：「天使的。」

「你是畫家？」看到他背著畫具，很高興又遇到同道中人。

「嗯嗯」對方很訝異我竟能一眼看穿。

「你都畫什麼？」我滿懷興趣地問。

「我畫天、畫地、畫人、畫狗，但是……」對方故意停頓了一下才繼續說：「我不會畫天使，因為我從沒有見過他。」[10]

「你是庫爾貝？」我驚喜萬分地叫出聲來。

[10] 古斯塔夫‧庫爾貝（Gustave Courbet）是法國著名畫家，現實主義畫派的創始人。主張藝術應以現實為依據，他的名言是：「我不會畫天使，因為我從來沒有見過他們。」

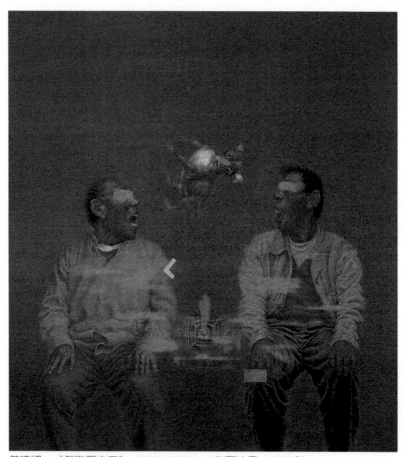

曾曉峰，《戲狗圖之二》，200×180cm，布面油畫，1998年

7 馬奈的幻象

「庫爾貝先生您好。」我態度恭敬地向他又打了一次招呼。

「往前走吧。在森林裡有個聚會，你會喜歡的。」庫爾貝說完，開始卸下他的行李，就地畫畫起來。

他先把那隻小狗畫上，接下來又把我給畫上，然後開始把自己也畫上。

「果然是個寫實主義者。」內心暗暗稱許。

我在一旁看了好一會兒，沒有向他道別，就靜靜地離開了。

順著庫爾貝指的方向走去，來到了一處茂密的森林。

陽光穿透林間，賦予枝頭的鮮綠，不同的光彩。

我越加深入這座百花齊放的茂林，就越能體會大自然的光影與色彩的斑斕。

不遠處傳來嬉笑聲，我知道庫爾貝所提的聚會就在前方。

當我從樹後望去，為眼前的景象目瞪口呆，彷彿看到了一幅幻象。

全身赤裸、身材曼妙的女子坐臥在草地上，而周遭的男子們，卻衣冠楚楚的端坐在兩旁，彼此正忘情地談笑著。

我看到了活生生的馬奈[11]那件《草地上的午餐》。

「女子為什麼要裸體？」

「兩男一女的互動關係是什麼？」

這樣的構圖，換了時空，還是依然讓人感到疑惑與震驚。

11 愛德華‧馬奈（Edouard Manet）被譽為十九世紀印象主義的奠基人。他深具革新精神的藝術創作態度，深深地影響了莫內、塞尚、梵谷等新興畫家，進而將繪畫帶入現代主義的道路上。

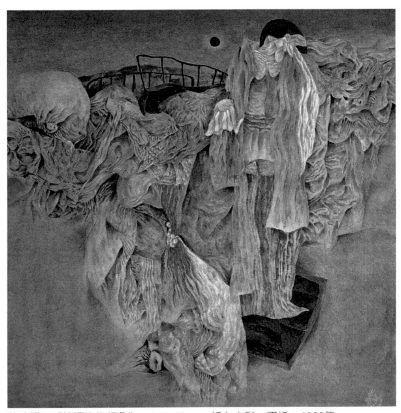

曾曉峰，《被遺忘的幻象》，40×40cm，紙上水彩、丙烯，1989年

8 夜：嚇人的畢卡索

森林的暮色，很快的降臨。

才一轉眼的功夫，四周已經黑暗一片。

眼前的景物，變得模糊了起來。

草地上的人，陸續起身離去。

其中一位男子，不經意地回頭，看見了我，便向我走來。

我正在猶豫，是要轉身離開，還是迎向前去。

回想這一路旅程，幾經波折，卻往往能逢凶化吉，因此決定提起勇氣走出來。

對方，

卻在此時，開始發生驚人的變化。

只見那人，

一個頭、兩個頭、三個頭……頭顱不斷地冒出來，

一隻手、兩隻手、三隻手……手臂也隨之一一伸展。

「深夜，遇上妖怪了。」

嚇得我轉身拔腿就跑。

「朋友，我只是開個玩笑，不要害怕……」

遠遠卻傳來那人的呼喚聲：

此時的我，

早已經逃得不見蹤影。

林間，

還迴盪著最後模糊不清的話語：

「我是……畢卡索。」

12

12 立體主義（Cubism）是西方現代藝術史上的一個運動和流派，又譯為立方主義，一九〇八年始於法國。立體主義的藝術家追求碎裂、解析、重新組合的形式，形成分離的畫面——以許多組合的碎片型態為藝術家們所要展現的目標。藝術家以許多的角度來描寫對象物，將其置於同一個畫面之中，以此來表達對象物最為完整的形象。（節錄自百度百科）畢卡索被視為立體派的代表性人物。

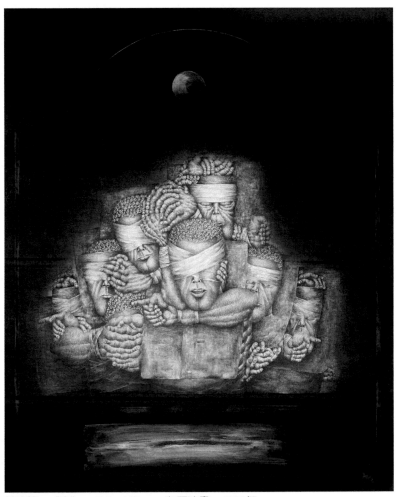

曾曉峰，《夜》，180×150cm，布面油畫，1993年

第三卷　馬蒂斯面具

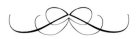

人類對自然的破壞，對文化的破壞，
以及對自身生命的破壞，已是觸目驚心。

——曾曉峰

曾曉峰，《機器.2》，200×119cm，皮紙、混合材料，2002年

1 夢境

我一路逃亡似的奔跑，時而凌空飛翔，就這樣子，在森林奔跑了一夜。

朝陽出來了，大地重現光明。

我下意識知道來到了非洲。

大象、老虎、獅子的吼聲此起彼落。

眼前是個蠻荒世界，羊群、馬群……四處竄逃，

不知名的花卉燦爛地盛開著。

大自然最原始、五顏六色的斑斕深深吸引了我。

「非洲？又是另一處的夢境？」

我滿懷疑惑，生氣自己一直在夢境中穿梭。

突然一群頭戴面具的土人，鼓噪地圍了上來。

面具是人面與動物相結合，齜牙咧嘴、恐怖至極。

「又來了……」我準備再度逃開。

「朋友，別走。」領頭的那位，卸下面具來。

這時，我清楚地認出來人是──馬諦斯[13]。

非洲面具很容易把人引入一個迷幻的世界。

「我不想一直在幻境裡，讓我回歸現實吧。」

我暗自虔誠地禱告著。

[13] 亨利・馬蒂斯（Henri Matisse）是法國畫家，野獸派的創始人。藝術曾受非洲雕塑，尤其是面具的影響。

說時遲、那時快，

天空掉落了兩根羽毛，

就我驚魂未定之際，那口「許願池」又赫然出現在眼前。

這次，我不再許願。

沒有猶豫的轉身快步離開。

我選擇──

走自己的路。

而有個「面具」，卻悄悄地尾隨在我後面。

曾曉峰，《夢.1》，160×74×8cm，手工皮紙、混合材料，2005年

2 一九九二年，工作室。

一九九二年，昆明。

我的工作室，在博物館內。

有位無名氏捐來一批文物，一批面具。

做為館內藝術家，一大清早就被召喚過來。

「哪來這麼多面具？」我為眼前的景象嚇了一跳。

「不知道。捐獻者沒有署名，整整一個大木箱。」負責裝卸的老張說。

戴上手套，我小心翼翼地拾起一個面具，仔細查看。

面具做工精細，表情生動，

儘管年代久遠，但是完全沒有裂痕，材質是堅靭的楊木。

我推斷著：「這些面具製作的年代，至少有一百年以上。」

「這是儺戲的面具。」

身為長期關注民俗的藝術家，很清楚這批面具的作用，只是納悶：

誰會把這麼完整的一批古老儺戲面具捐贈出來，而且是以匿名方式。

「正神、凶神與世俗人物，三類的面具都齊全了。」

我目光掃過全場，充滿讚嘆：「真是太難得了。」

「面具，似乎在召喚我。」

潛意識告訴我。

望了一眼手上的面具，是一尊橫眉豎目的「凶神」：

「天啊！

它竟對我眨了眨眼睛。」

曾曉峰1992年在昆明工作室

藝術家有必要重視那些原點，不斷地回去。有力量的視覺符號往往是那些從原點衍生出來的簡單結構。

——曾曉峰談藝術

3 城市改造方案

儺戲，

自古以來，是一種驅鬼除疫的祭祀儀式。

儺戲演員，

多是巫師出身。

在儺戲演出中，一般都會穿插巫術的表演，

過火炕、踩火磚、吞火吐火、踩刀梯……這些都是常見的特異功能。

儺戲中，

凶神的面具，形象最為特別猙獰；

往往頭頂長角、口吐獠牙、橫眉豎目、眼珠鼓出、一臉煞氣。

但在儺戲中，凶神卻是肩負著鎮妖驅鬼、除疫驅邪最重要的職能。

人心不古，世道崩壞，兇神的作用最大。

「凶神對我眨眼睛，難道有特別的寓意？」

內心充滿疑竇，試著將面具罩在臉上。

這時，我看到了原本笑容和氣的老張，卻滿臉愁容。

「發生什麼事了？」我關切地問。

「老家的田地、房子全被徵收了，老爸辛苦一輩子的心血全部沒了。」

老張泣訴著。

「為什麼被徵收？」

「政府要成片開發為工業區，發放的補償金，卻只能買一處小公寓。」

「這是城市發展的代價？」心裡想著，卻沒說出口。

「國家大事，我不懂；我只知道，一下子，老家賴以為生的土地沒了、房子沒了、還有……父親，也沒了……」

「你父親怎麼了？」

「他一時想不開，自殺了……」老張再度痛哭失聲。

我趕緊把面具卸下來，再看一眼老張。

這才發現：他雙眼紅腫，臉上的皺紋特別的深刻。

「老張，你沒事吧？」我小心翼翼地問。

「昨晚父親來電；土地、房子要被徵收了……」老張滿臉憂愁地回答。

曾曉峰，《城市改造方案》，180×150cm，布上丙烯，1999年

4 照相

「趕緊回老家一趟，好好照顧您父親」

透過剛剛的面具，我預知即將發生的事，緊張的叮嚀著。

「這兩天事情多，不好意思請假。」為人敦厚的老張說。

「家裡的事重要，趕快請假回家吧。」我慫恿老張。

「有事別悶著，放你兩天假。」

錢科長似乎聽見了剛剛的談話，體恤部屬說。

頂頭上司主動批假了，

老張聽了連忙道謝：「謝謝科長、謝謝您。」

「謝什麼？」副館長剛好進來，不明就裡地問。

錢科長沒吭聲，老張也緊張地低著頭不語，我就代為回答說：

「老的老家出事了，錢科長讓他請假。」

「假都准了，老張你還楞在這裡做甚麼？趕緊回家吧。」

副館長似乎心情不錯，做了個順水人情。

「謝謝副館長、謝謝科長。」

說完，向我點頭示意，急急忙忙地離開了。

「副館長英明，體恤屬下！」錢科長以奉承的口吻說。

「我只是從善如流。」

副館長拉攏人心地補了一句：「假，可是你批的。」

我冷眼旁觀這一幕官場文化。

「都到了……」來者是新上任的館長。

「館長好。」錢科長率先大聲問好。

「這批東西怎麼撒了滿地？老張呢？」館長一來就展露官威。

錢科長與副館長面面相覷，沒有答話。

「我不是要求全員到齊嗎？」館長面露不悅。

「他一宿沒睡，開箱整理，剛剛才走。」我替老張打了個圓場。

只見館長一臉鐵青不再言語。

「大伙拍張工作合影吧。」我大聲慫恿，試圖移轉氣氛。

從相機裡，
看到三位皮笑肉不笑的領導。

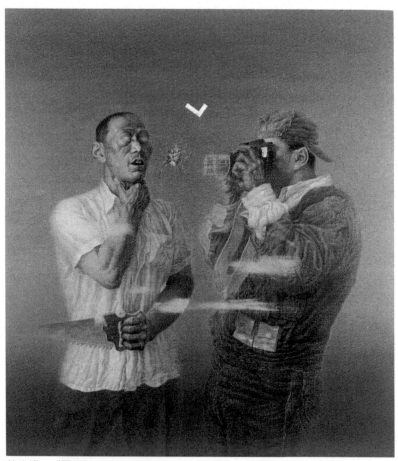

曾曉峰，《照相》，200×180cm，布上丙烯，1999年

5 碑

面具對我的觸動非比尋常，我決定以凶神的形象來進行創作。

首先，將面具做成模型。

使之呈現出浮雕的效果。先一層一層的用紙裱鑄，

接著，又在浮雕上，作畫上色。

這時，領導們的形影不自覺地浮現出來。

同時也想到了老張，

想到了他老家所受到的迫害，

這種傷害好像一把鋸齒，深深地在心靈肆虐著。

古老的面具、現實的縮影、加上符號性鋸齒，

這樣結合在一塊，

從材料到內容，給人一種異味，

從視覺到思想上，帶來新穎的感知。[14]

既有社會批判的意義，

又帶有象徵、寓言化的形式。

我將這一些系列作品，

命名為「碑」。

[14] 參考鄒昆凌：關於曾曉峰的近期作品《碑》。

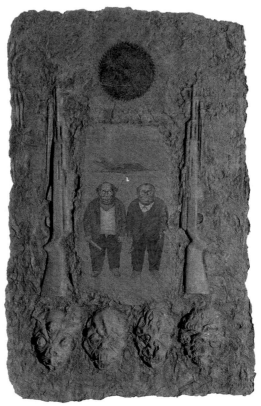

曾曉峰，《碑3-2》，160×106×10cm，手工皮紙、丙烯、炭筆，2002年

曾曉峰的《碑》系列好像人性從古代一步跨進了現在的境況中，這是對時空形象的有
意混亂，讓人在懷舊的瞬間，像觸電似的被現代唯利是圖的惡行敗壞了胃口，它破壞
的不僅是曾曉峰隱喻的古代羊皮書寫文化和石碑文化的美感，而且是人與自然和諧相
處的一種靜謐和享受，這些考古的文化和自然氛圍已被他畫在「碑」中間的現實惡行
所絞殺，它讓人進入了一種惡心暈眩的失重狀態，視覺從靜遠的氛圍變成了焦躁。
　　　　　　　　　　　　　　　　　　　　　　　　　　　　　　　——鄒昆凌推介

6 碑之二

作品《碑》的質地，像是出土的古文物，

看上去如同書寫後，被蝕化了的舊羊皮，

也像是時光侵蝕後，殘損的石雕碑體。

這是雲南特製的皮紙，

使用一種木本植物皮所製成的厚棉紙，

質地可以確保數百年不壞，

著名的《東巴經》[15] 古籍，就是用這種皮紙書寫而成。

傳統以「碑」記事，記錄豐功偉業，樹立高聳的「石碑」；

當下我試圖以「碑」來控訴人性的惡行，

運用的是描繪不腐不朽的「紙碑」。

15 《東巴經》大約產生於西元十一世紀以前，是用原始圖畫象形文字書寫的，內容極其豐富，哲學、歷史、宗教、醫學、天文、民俗、文學、藝術等無所不包，被譽為納西族的「百科全書」。

我不擅長滔滔不絕的批評時政，
只能運用藝術語言來非議當下。

無限度的開發，貪婪的物資追求，如同一把鋸齒，
不斷對生存土地與周遭環境，肆無忌憚地摧殘破壞著。

我忘情地投入創作，用畫面進行控訴，
在工作室豎起了一件又一件的紙碑。

突然腦海中靈光一閃，
浮現那張凶神面具，對我眨眼的神情，
頓時畫面上的臉譜，立即生動起來。

我下意識地說：
「別光眨眼睛，有本事，就站出來。」

才說完，
這一個個臉譜，竟然從「碑」上走了出來。

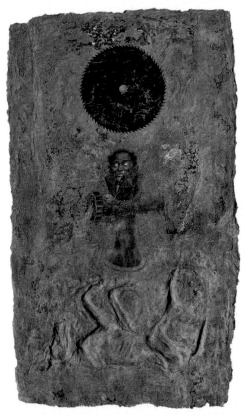

曾曉峰，《碑.2》，150×86×6cm，手工皮紙、丙烯、碳筆，2001年

曾曉峰的《碑》的質地像是出土的古文物，一目了然是時間深處的東西。而這些殘損斑駁的碑體上，浮現的是化裝面具和現代機械，給人一種悖謬感，但又感到它們是從時光的埋沒中被剝離出來，使之呈現了從古到今的人文符號。而在這種偽文物上，曾曉峰又畫上了色彩的現實寓言，它們有現代人混亂的吃相，對自然的掠奪‧對文化的摧殘等。這些都是在一個失去信仰的時代，物慾橫流的表現。

──鄒昆凌推介

7 大玩偶

法國詩人波特萊爾[16]（Charles Pierre Baudelaire），曾在他「惡之華」詩集中，描敘「面具」中精彩的一段：

這女人，
的確是個神奇，
有天神般的矯健，
令人拜倒的曼妙，
天生就是要登上奢華的床第，
專供閒暇的主教或君王逍遙。

女人、面具、玩偶，
一直以來，經常成為同義詞，被關聯性地使用著。

[16] 夏爾·波特萊爾（Charles Pierre Baudelaire）法國象徵派詩歌的先驅，在歐美詩壇具有重要地位，其作品《惡之華》是十九世紀最具影響力的詩集之一。

但是，

現代人，

已經不分性別，

習慣帶上面具，

任由有權有勢者，像玩偶般地操弄著。

然而，

在畫室中，

我是主宰，

我要他們全部卸下面具，

整齊劃一的在桌上排排站。

這些似曾相識的面孔，

在現實世界作威作福，

現在，

都淪為我筆下的大玩偶，

任憑我號令，

在桌上舞動著、吟唱著。

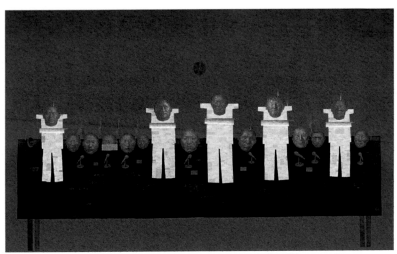

曾曉峰，《大玩偶——桌上遊戲》，300×500cm，布上丙烯，2006年

在《大玩偶》中，則有「官評操於市井，惡言橫於道路」時的畸形人物。這組作品有符號感，背景暗示著政治或暴力現場：這種樣子，人已非人，他們喪失了人性人心人格，只是權力操縱下的工具。創造這類形象，是曾曉峰對扭曲變態的權力的再度討論和批判。這是意識的歷史性傷痛，他擔心在某個陰天，會舊病復發。因此不捨追究，便塑造了這群顛覆真實、愚不可及、像中邪的精神病人的玩偶形象，用以衝擊視覺。別以為這都是逝去的東西，只是被人的健忘和時間因素淡化了，加之歌星、影星、廣告和傳媒話語的掩飾，歷史的虛無已不可避免，人群成了玩偶的玩偶。而曾曉峰以藝術家的責任感，用《大玩偶》提示，不為救贖，是知難不退，漫然調侃。

——鄒昆凌推介

8 二〇一〇年，工作室。

其中有一個玩偶，卸下面具，
原來是個詩人，只見他高聲吟唱著葉慈[17]的〈當你老了〉：

當你年華老去
兩鬢斑白　沉沉欲睡

坐在爐火旁

打開這本書

慢慢看

溫柔的眼神　曼妙的身影

夢回昔日美好的時光

[17] 葉慈（William Butler Yeats），亦譯「葉芝」，愛爾蘭詩人、劇作家和散文家。一生創作豐富，備受敬仰。其詩吸收浪漫主義、唯美主義、神秘主義、象徵主義和玄學詩的精華，幾經變革，最終熔煉出獨特的風格。其藝術被視為英語詩從傳統到現代過渡的縮影。（參考自百度百科）

多少人
愛慕你的容顏　你的美貌
假意　或者　真情

但只有一個人
愛你　聖潔的靈魂
愛你　洗盡鉛華的滄桑

當你俯身　在熊熊爐火旁
喃喃細語　神情淒然
訴說　消逝的愛情
已經　飛越萬重山
在繁星中
隱遁了伊的臉龐 18

18 譯自：葉慈（William Butler Yeats）名詩〈當你老了〉（When you are old）。

在「大玩偶」輪換上台的嬉戲裡，歲月快速地流逝著；

而我也在不知不覺的工作室遷移中，

與鍾愛的藝術，

渡過了大半的人生。

曾曉峰2010年在昆明工作室

藝術表述只有回到走路那樣的單純境界，
才能遠離束縛、遠離禁忌而接近自然和真實。

——曾曉峰

第四卷　曾曉峰的魔法書

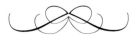

那些複雜的、被加工過度變得精緻的東西，
反而失去了感染力和衝擊力。

——曾曉峰

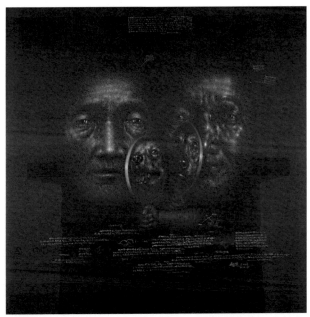

曾曉峰，《人像.10》，150×150cm，布面混合顏料，2009年

1 戲狗圖

二○二○年，臺灣。

在一個陰冷的冬夜，

我收到一份從雲南寄來的快件。

拆開一看，

「曾曉峰」大大的三個黑字就印在封皮上。

「應該是一本畫冊！」我想。

曾曉峰。

早在八○年代就已經躍上當代藝術殿堂。

勤奮作畫數十餘年，畫作上千件；

畫風多變，

只能從一些全國性的大展，片段的看到他的作品；

幾張吃狗、燒狗的《戲狗圖》讓人印象深刻。

「不知道這些年來都畫些什麼？」

迫不急待的翻開冊子，
第一頁是空白，第二頁也是空白，第三頁還是空白……，
當快速的翻到最後一頁，發現整本書都是空白！

「太奇怪了，怎麼送人一本空白的冊子？」
我心理充滿疑慮。

「難道是本空白的筆記本？」

忍不住把書裡書外再仔細的端詳一遍；
發覺這不是一本新書，但被保存的很好，內頁有點泛黃；
奇怪的是：除了封皮曾曉峰三個字，再也找不出其他的文字或圖案。

「沒道理送人一本名字印在封面的本子啊！」

「是誰無聊的惡作劇？」

一連串的疑問，內心忍不住嘀咕著。

曾曉峰，《戲狗圖.1》，200×180cm，布上丙烯，1998年

2 禁忌之地

找出信封，

奇怪的是只有我收件人的詳細資料，

而發函的地方，僅僅簡單寫了兩個大字——雲南。

雲南，

位在中國西南邊，

自古就是個充滿神祕的地方，

各種關於巫教與不可思議的傳說，從未間斷。

「難道這本冊子另有蹊蹺？」

身為熟悉鄉野傳奇的藝術工作者，我腦海裡立刻聯想到：

「會不會是本魔法書？」

「一本被施了巫術的空白冊子？」

沒多細想，知道該怎麼做了。

「嗨！我是風之寄。」

我用鋼筆在空白頁寫下自我介紹，很快地，自己的筆跡馬上蒸發不見了，但隨即本子上自動顯現另一行文字：

「嗨！你怎麼擁有這本冊子？」

果然是一本可以與你對話的魔法書。

「有人寄給我，封皮印著『曾曉峰』？」我快速寫道。

「噢！這是一本封存曾曉峰作品的畫冊，你可以進入畫境來！」

這一行文字，當你讀完很快就消失了。

「你是說：我可以進入畫裡頭？」我很吃驚，寫的又急又潦草。

「當然！只要你說：『我願意』。」

「我願意。這三個字是通關密語。」

我稍稍有點遲疑，知道這是句魔力強大的咒語，有可能一旦進得去，就出不來了。

但基於強烈的好奇心，最後還是毅然決然地寫下：

「我願意！」

1996年上海美術雙聯展曾曉峰作品《禁忌之地》

真實的評介系統沒有多元而只有一元：就是建立在人類創造史上的那一元。與此同時，複合空間為更加多元的表述方式創造了條件，但評判標準會從多元走向一元，過去那種以集團利益為基礎的多元會終結，這種虛假的多元無益於藝術的發展。

——曾曉峰談藝術

3 古滇人

「請進！我們正在蓋房子……」

那行文字沒有讀完，
突然一個恍神，隱約聽到吵雜聲，
眼前景象越來愈清晰，
我看到了一群人，
有男有女，有小孩，還有剛剛搭好的房子支架高聳著。

這畫是曾曉峰在一九八四年第六屆全國美展的參展作品《蓋房子》。

「天啊！我真的就在畫裡頭！」

我掩不住內心的激動，
好奇地看著這群人。
他們服飾相當特別，

寬闊的袖口罩在上半身，

女子紮著兩條辮子，

男子普遍是短髮，

但不論男女，都很精壯。

「難道這就是傳說中的──古滇人？」

古滇王國，傳說建國於兩千多年前的滇池沿岸。

《史記》司馬遷曾有短短的一則記載：

漢武帝曾經授予「滇王印」，證明的確存在過。

但除此之外，

這個王國便從此在歷史上消聲匿跡，

沒有任何蹤影、

任何傳說，

連帶它的臣民就這樣憑空消失了。

曾曉峰，《古滇人──征戰》，104×201cm，凸版，1985年

4 蓋房子

我冷眼旁觀這群古滇人蓋房子。

「真是天才！沒有設計圖，竟然按部就班、能默契十足地工作著。」

這群古滇人不分男女，個個孔武有力；

而且，

不分老少異常勤奮。

才一會兒的工夫，

房子的雛形已然呈現。

我站在房子前面，

看著這群古滇人，

我初次嘗到「畫的，好像真的」寫實風格，

體會一個觀畫的人，被納入畫中，

那種浪漫主義[19]希望達到的境界。

我進入了曾曉峰構築的烏托邦世界裡。

[19] 浪漫主義（Romanticism）是開始於十八世紀西歐的藝術、文學及文化運動，發生於一七九〇年工業革命開始的前後。浪漫主義注重以強烈的情感作為美學經驗的來源，並且開始強調如不安及驚恐等情緒，以及人在遭遇到大自然的壯麗時所表現出的敬畏。（節錄自維基百科）

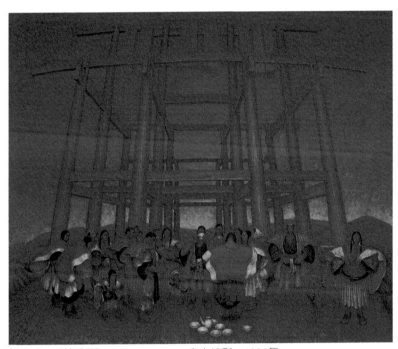

曾曉峰，《蓋房子》，150×175cm，布上油彩，1984年

5 房子的變相

很快地，房子已經蓋好。

有人歡天喜地的在房子裡跳舞、擁抱。

這房子彷彿有生命似地，「長的」很快，不斷地在我眼前放大。

我只能透過窗戶，觀看屋裡的人生。

人們，從視窗眺望出來的眼神，時而歡愉，時而迷茫。

漸漸地，我好像騰雲駕霧般自動倒退，

場景似乎被愈拉愈遠，

許多的房子疊加起來，密密麻麻的，看不到人了。

「哇！那是什麼？」

「全部是象徵生殖器的圖騰。」

現在眼前景象，只剩象徵生殖器的圖騰，充斥房子的裡外。

望著一片壯麗的生殖器圖騰在四處悠遊的景象，

讓我目瞪口呆，

那是曾曉峰《房子的變相》的真實畫面啊！

這一刻我終於明白：

畫家創作那一系列《房子的變相》作品的隱喻；

原本提供遮避風雨、共築愛巢的房子，

久而久之，很容易淪為桎梏心靈，提供交歡及繁殖功能的處所。

在這裡，

我看到了一位具備象徵主義[20]精神的藝術家，

如何表達他對房子的感受、心靈狀態與幻想。

[20] 象徵主義（Symbolism），是約一八八五到一九一〇年間歐洲文學和視覺藝術領域一場頗有影響的運動。象徵主義揚棄客觀性，偏愛主觀性，背棄對現實的直接再現，偏愛現實的多方面的綜合，旨在通過多義的、但卻是強有力的象徵來暗示各種思想。（節錄自維基百科）

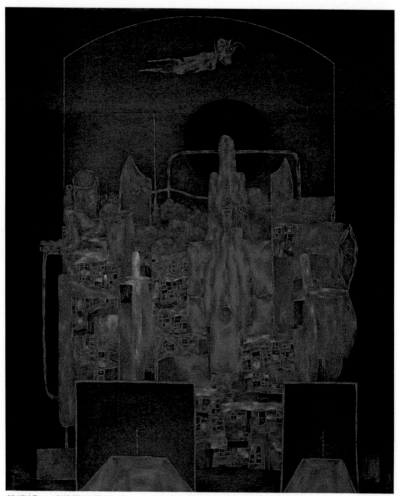

曾曉峰，《房子的變相.2》，180×150cm，布上油彩，1992年

6 安樂椅

這一片壯麗的生殖器圖騰悠遊的景象，讓我震驚。

憑空一把椅子剛好接住了我。

不由得身子一攤，跌坐下來，

那是一張中式的紅木椅子，看起來年代久遠，做工精細。

椅子適時的出現，讓我首次認真思考它存在的價值：隨便一張椅子，讓疲憊的人及時獲得休息，得到安逸，甚至無憂地可以打起盹來。

我由衷的讚嘆著，同時貪婪地想⋯

「要是換成沙發就更好了！」

念頭一轉，

我竟然就坐在沙發裡，

一張深色皮質的黑沙發。

「要寬一點才好，那麼我還可以躺下來⋯⋯」

說時遲，那時快，

沙發應聲就拉長了。

「現在舒服極了，舒服地讓我簡直不想動了，

可以胡亂地開始做我的千秋大夢。」我心滿意足地想著。

從古老的紅木椅，到新式的長沙發，

我感受到椅子，帶來的舒適體驗。

「多好的一張安樂椅。」

我再次讚嘆。

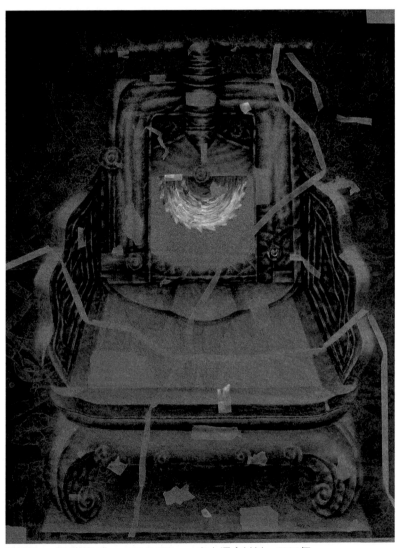

曾曉峰，《安樂椅.2》，200×150cm，布上混合材料，1996年

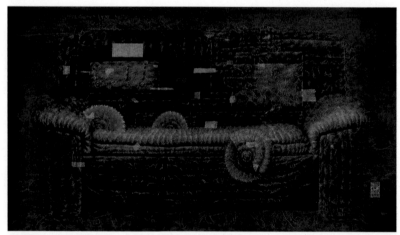

曾曉峰，《安樂椅.8》，200×360cm，布上混合材料，1996年

7 電鋸。房子

就當我在安樂椅上，渾然忘我的時刻，突然鋸齒聲大作。

「啊！車輪大的鐵鋸，從空中砸了下來。」

我本能地一個翻身，慌忙走避。

那鐵鋸卻像長眼似的，一路跟著過來。

我跑過的景物，

它都毫不留情的把它鋸開。

別說是椅子，

連房子、車子，

全部都不分青紅皂白的鋸！鋸！鋸！

說時遲，那時快，

電鋸儼然就在身後，我慘叫一聲……

回過神來，

才發覺正手捧著畫冊。

眼前不再是空白頁，

各式各樣被鋸開的《安樂椅》、《機器》、《鋸子、房子》……

一幅幅畫上電鋸圖像的作品，

描繪了剛剛心有餘悸的遭遇。

原來機器，破壞力這麼強，

不僅人在《安樂椅》不得安寧，

所有的好山好水都可以恣意破壞。

這才明白一位超現實主義[21]藝術家，

如何運用熟悉的景物，

21 超現實主義是在法國開始的文學藝術流派，源於達達主義，並且對於視覺藝術的影響力深遠。於一九二〇年至一九三〇年間盛行於歐洲文學及藝術界中。它的主要特徵，是以所謂「超現實」、「超理智」的夢境、幻覺等作

來表達內心因為機械文明對生態與人文影響，所帶來的深沉憂慮。

為藝術創作的源泉，認為只有這種超越現實的「無意識」世界才能擺脫一切束縛，最真實地顯示客觀事實的真面目。（節錄自百度百科）

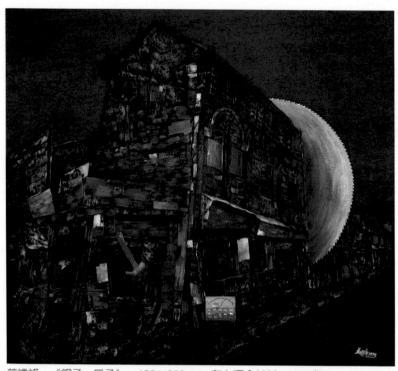

曾曉峰，《鋸子、房子》，180×200cm，布上混合材料，1998年

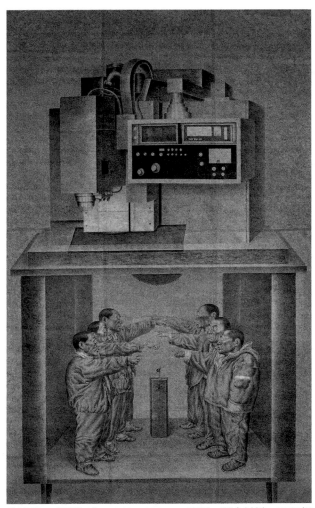

曾曉峰，《機器.3》，310×200cm，皮紙、混合材料，2003年

8 蠱

再次看到曾曉峰的畫，

是在中國美術館《東方想像》的展覽上。

我站在一幅「人獸一體」的大蜘蛛前，

不禁想：

「終於把充滿憤怒、暴力本質的現代人，獸性給顯形了。」

只見那大蜘蛛鼓著臉，頭頂冒火，好像挑釁地對你說：

「願意打一架嗎？」

「我願意。」

沒有多想，潛意識代為回答：

「誰怕誰？」

這時，怪事又發生了……

我竟然多出一對毒蛾的大翅膀，

光著身子，手持武器，凌空飛起。

讓我沾沾自喜。

眾人的仰望，

圍觀的人潮愈來愈多，

但我再也下不來了，

此時我才驀然驚覺：

已經成為一幅曾曉峰名為《蠱》的畫，

被高高的掛起！

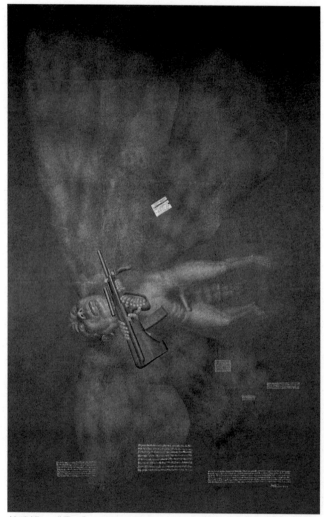

曾曉峰，《蠱.1》，310×200cm，手工皮紙、混合材料，2004年

關於曾曉峰

簡歷

一九五二年生於雲南昆明

一九八六年結業於中央工藝美術學院

一九八七年結業於中央美術學院

雲南油畫學會副會長

雲南美術館一級美術師

曾曉峰2002年在昆明工作室

推介

作為上個世紀八十年代崛起的新一代藝術家，曾曉峰是生長於邊陲，而又能進入了當代藝術中心地帶不多的人選之一。從八〇年起，他就以第二屆青年美展的獲獎作品而登堂入室，並為美術批評界所關注。遠離主流文化圈的生存經驗和他敏銳的精神觸頭，還有才情，造成了他獨特甚至有些詭異的藝術風格，從風格學意義說，他的藝術在當代藝術史中別具一格，有不可替代性價值。

他的《人像》系列（平面混合顏料）作品，代表著他精神成熟和語言的結構性完整，並使他具有了較為明晰的象徵主義特徵。藝術史家說：「象徵主義大多數是文化紳士」，斯言甚善，曾曉峰雖外表粗悍，甚至野性，但精神卻是有文化紳士氣質的。從圖像學角度說，他的《人像》系列表徵了我們這個時代的，人的主流在精神形式和精神內容上的雙重損毀，所以曾曉峰是一個悲觀的，但又不失嚴肅的當代性藝術家。

──鄧平祥推介

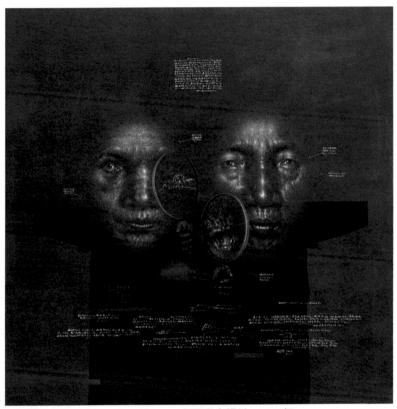

曾曉峰《人像.15》，150×150cm，布面混合顏料，2009年

個展

二○一二年　秉燭者——曾曉峰八○年代版畫展　中國雲南民族博物館

一九八七年　曾曉峰作品展　中國北京中央美術學院畫廊

群展

二○一○年　「雲南記」——九○年代以來的中國當代藝術之一脈　北京天安時間當代藝術中心

二○一一年　九○年雲南當代藝術　中國昆明

二○一二年　現代之路——雲南現當代油畫藝術　中國北京中國美術館

二○一三年　第五十五屆威尼斯雙年展平行展——未曾呈現的聲音　義大利威尼斯

二○一○年　中國性——二○一○當代藝術研究文獻展　蘇州本色當代美術館
北京

二○○九年　中華人民共和國六○周年當代藝術成果展　中國北京

二○○九年　中國情境·重慶驛站——當代藝術大展　中國重慶

二○○八年　二○○八北京798藝術節主題展　中國北京798

二○○八年　第二十三屆亞洲國際美術展·特展　中國廣州美術學院大學城美術館

二○○八年　第二屆中國當代藝術文獻展　中國牆美術館

二○○七年　從西南出發——西南當代藝術展一九八五－二○○七　廣東美術館

二○○七年　第三屆貴陽藝術雙年展　中國貴陽美術館

二〇〇六年　東方想像二〇〇六首屆年展　中國北京中國美術館

二〇〇六年　中國當代藝術文獻展　中國北京中華世紀壇現代藝術館

二〇〇五年　首屆國際雕塑節　中國昆明

二〇〇五年　中國當代藝術文獻展　中國北京中華世紀壇現代藝術館

二〇〇五年　首屆中國當代藝術年鑒展　中國北京中華世紀壇現代藝術館

二〇〇四年　大閱兵——雲南當代藝術邀請展　中國雲南民族博物館

二〇〇三年　第三屆中國油畫展　中國北京中國美術館

二〇〇二年　二〇〇二ＣＡＦ展　日本埼玉縣立近代美術館

一九九七年　首屆雲南油畫學會作品展　中國雲南省博物館

一九九七年　都市人格展　中國昆明

一九九六年　上海美術雙年展　中國上海美術館

一九九五年　現在狀態展　中國昆明雲南美術館

一九九二年　首屆中國九十年代藝術雙年展，獲優秀獎　中國廣州

一九九一年　當代藝術文獻展　中國北京

一九九一年　我不與塞尚玩牌——中國八〇年代前衛藝術展　亞太博物館，美國洛杉磯

一九九〇年　中國現代藝術展　日本東京

一九八九年　第七屆全國美展，獲「油畫銅獎」、「版畫銅獎」

一九八七年　首屆中國油畫展，獲「版畫世界獎」　中國上海美術館

一九八五年　國際青年年美展，獲三等獎　中國北京中國美術館

一九八〇年　全國第二屆青年美展，獲二等獎　中國北京中國美術館

獲獎

一九八〇年 獲中國全國第二屆青年美展，二等獎

一九八五年 獲國際青年年美展，三等獎

一九八七年 獲「版畫世界獎」

一九八九年 獲第七屆中國全國美展，油畫銅獎

一九八九年 獲第七屆中國全國美展，版畫銅獎

一九九二年 獲首屆中國九十年代藝術雙年展，優秀獎

二〇〇八年北京798藝術節　曾曉峰作品

曾曉峰，《窗》三聯，180×249cm，布上混合顏料，1993年，上海美術館收藏

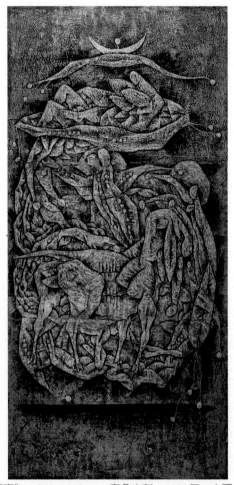

曾曉峰，《夜》，240×116cm，套色木刻，1989年，中國美術館收藏

附錄一：從隱喻到象徵——曾曉峰藝術圖像中的當代意義

/殷雙喜

在中國當代藝術中，曾曉峰是一位風格奇異，獨立特行的藝術家。他的藝術跨越了從現實到夢幻，從想像到變相，從自然浪漫到工業冷漠這樣廣泛的視覺形態。曾曉峰作品中形式的隱藏，圖像關係的複雜，形成了他的相對晦澀沉鬱的畫風，這使得他的作品拒絕通俗流暢的閱讀，而指向凝視與震驚。在這種導向潛意識的衝突的陳述中，具有一種模糊性與曖昧性，它排除了對於曾曉峰藝術的單一解讀，而將複雜的感受與語言的多義性提交給理智的觀眾。二十多年來，曾曉峰的藝術在形而上的沉思與現實的批判之間移動，但從未喪失他對於人的生存的關注，對於生命意義的探詢。正是這種形而上的沉思氣質與對現實的批判，使曾曉峰不能放棄作品的具象形態，他的繪畫中的形象既是寫實的又是符號化的，具有遊戲的形態但卻指向生存的疑問。像《戲水圖》、《戲狗圖》這些作品，具有遊戲的形式，但人對於動物的肆虐，卻具有令人不寒而慄的警示意義。作為一個具有存在主義思考的畫家，曾曉峰藝術中的荒誕其實源於生活中的荒謬。曾曉峰畫面中的形象不在它們生存的位置，作品的色彩氛圍或陰鬱或瑰麗，但都具有古典繪畫的深沉和莊嚴。

正是曾曉峰充滿奇特的東方式的想像力，使得現實生活中的景象抽離了它們的日常意義，獲得了「變相」，這一概念雖然與洞窟壁畫中佛教經變有著文本的關聯，但更多的表達了一種藝術

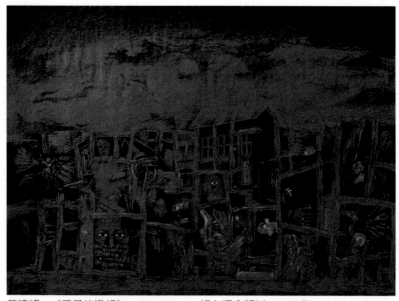

曾曉峰，《房子的變相》，26×36cm，紙上混合顏料，1992年

中的超驗的主觀境界。曾曉峰的藝術中充滿幻想與創意，藝術家主體的觀念和需要創造了畫面，而主觀性的色調與有機形態的偶然化蔓延，使作品具有了陌生化的表現性。所謂「變相」，局部形象是真實的，而整體圖像的組織是虛構的，局部的寫實獲得了更大的荒誕感。曾曉峰作品中非理性的圖式，使我們想到中國古代志怪傳說與民間文學，如《山海經》中的故事，令人匪夷所思。曾曉峰藝術中的這一特質，可以上溯到他早年的藝術生涯，在長期的收集整理民間藝術與臨摹古代壁畫的勞作中，他看到了中國文化中潛藏沉沒的靈魂。

曾曉峰的畫具有很強的隱喻性，是人在生存處境裡的變相，當外在的境遇壓縮了人的正常生活空間時，曾曉峰的畫就顯現了真實。隱喻與象徵，構成了曾曉峰藝術的兩極，也是藝術想像的基本範疇。隱喻即暗喻，把某事物比擬成和它有相似關係的另一事物，由於立喻者的觀察與感受，在某一具體事物與另一具體事物之間建立起一種內在的邏輯聯繫。而象徵則是用某一具體的事物表現某種特殊的意義，它用可見的事物表達不可見的意義，具有更為廣泛的能指功能。早在一九八四年，曾曉峰的油畫《蓋房子》就具有很強的隱喻性質，這幅作品的直觀圖像是雲南山民在立起房屋骨架上好大樑時捧碗喝酒的風景民俗，但我們在巍然屹立的房架與身披襤褸，堅定地站立在大地上的山民之間，看到的不僅是人與房屋的形式上的一致性，更感受到人和房屋與土地永恆的生長與依附關係。曾曉峰就這樣在山民生活與原始文化之間悄然建立起隱秘的歷史聯繫，使我們在具象的圖像中感受到某種超越世俗的神祕，這也是我從來不曾將曾曉峰納入八〇年代以來的寫實繪畫群體的原因。

曾曉峰2009年在昆明工作室

「傷害」的形象一直與曾曉峰形影不離，這種傷害包括人對人的傷害，人對自然的傷害，人對人的傷害。作為曾曉峰最為關注的藝術主題，外在的物質性的暴力的物件正是人心中的精神家園，九〇年代後期，曾曉峰作品中的房子與安樂椅，都為圓形的電鋸片所切割，這是一種對傳統文化的暴力。以《山水芭蕉電鋸圖》、《城市改造方案》為例，畫題本身就是一種田園詩意與現代工業的激烈衝突，一種失去精神家園的無法化解的壓抑與失落。曾曉峰作品中表現的是機器對於人，工業對於自然，物質對於精神的傷害與暴力。

曾曉峰藝術中的想像來自於他所經歷過的人生和在此基礎上對於現實的感悟。正是在雲南偏僻山村中的艱難勞作，使他對農民這兩個字的含義有了深刻的理解：純樸、原始、窮困與非理性。農民，這樣一個存在於封閉世界中的人群，他們面對現代世界時的茫然與不知所措，他們的付出與得到的不成比例，他們在社會中的邊緣與弱勢，成為曾曉峰作品中最為基本的人道關懷。

如今這樣的趨勢已經擴展到城市，面對急劇發展的城市，處在現代化進程中的城市下層群體，同樣充滿了茫然與不知所措。所有這些，成為我們進入曾曉峰的藝術世界的現實背景與無聲的旁白。

法國象徵派詩人蘭波（Rimbaud）說過：「生活在別處」，這句話或許可以用來表述曾曉峰的藝術與現實世界的精神聯繫。這是一種即身處其內，又超越其上的不即不離、不捨不棄的狀態。也就是說曾曉峰雖然與我們同處一個現實的環境中，但他的靈魂時常飛出世俗的低谷，在高山之巔飛翔。這句話的另一層意思是曾曉峰的繪畫創造了一個別樣的世界，在那裡，人們在他的畫筆指引下，可以換一種活法。所有這些，都表露了曾曉峰藝術中的「出離」狀態。這是一種精神的遠遊，遠遊者志存高遠，即使他端坐在菩提樹下，他的心靈也在遠方，閉目無視浮世的喧囂。

2007年廣東美術館「西南當代藝術展」曾曉峰作品

曾曉峰對當代藝術的狀況有著清醒的認識，今天的消費主義狂潮已經將理想主義驅趕到懸崖邊上，大眾文化的推廣充滿了機巧與無恥，前衛藝術的叫賣也充滿了處心積慮的謀略與虛假表演。二十多年來，曾曉峰從未將自己限定在一個固定的形象符號與誘人臉譜上，他的藝術雖然始終保持了人文的關懷，但他認為，面對不同的生存感受，藝術家只有轉換陳述方式，才能尋找更貼切的好就收的道理，但在不同的時期卻有著不同的系列畫面。雖然曾曉峰知道占山頭創品牌見生存表達，這是對功利的放棄，是試驗的態度，是挑戰未來的勇氣。正如曾曉峰所說：「藝術中最重要的是藝術家對生存狀態的看法，它決定了藝術作品的品質、深度與感染力。」

（殷雙喜，畢業於北京中央美術學院美術歷史與理論系，獲博士學位。中國著名藝術評論家及策展人。）

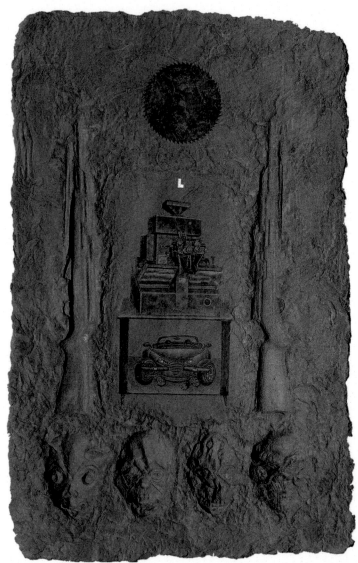

曾曉峰，《碑3-5》，160×106×10cm，手工皮紙、丙烯、炭筆，2002年

附錄二：曾曉峰的藝術追求及其在中國
——當代藝術多元化格局中的意義

/蔡霖

引言

一九八二年以後，中國經歷了開放初期的狂熱，已漸冷靜，對包括文化大革命在內的許多災難性歷史進行反省，已經由對歷史的反思轉變為對藝術的反思。由於地域的原因，西南地區的現代藝術家在八七年以後並未受到「藝術本體」的理論傾向影響，直觀和本能以及「鄉土」意識的作用，遠遠勝於哲學理念的影響。「八五思潮」是一次頗具陣容的藝術實驗舉措，在風起雲湧的中國當代藝術背景下，曾曉峰有著自己鮮明的個性，他用自己敏銳的目光，獨特的思考，在困頓的處境裡，述說自己的生命圖像。

曾曉峰的繪畫是從平面以下挖掘出的思考，他用特殊的思考方式和獨特的圖式性的繪畫，去挖掘人類的問題，去挖掘人性。曾曉峰的繪畫是一個畫家個人情感深處的宣洩和對事物獨到的思考與理解，無論在觀念的表達上，還是在符號與圖像的處理上；無論在材料的運用上，還是在技法的表現上，都包含著許多成功的解題方案和深刻的理論思考。

曾曉峰的作品有很多是對現實問題的批判，也有幻想的詩化述說，畫家早期作品的傳承與民間藝術有關，那是來源於宗教神祕的啟發，或是觀念綜合的魅力，這些都在曾曉峰的作品中得

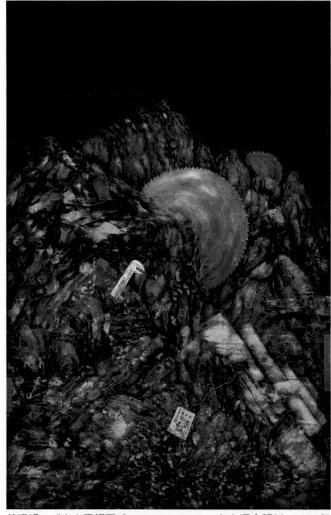

曾曉峰，《山水電鋸圖2》，200×130cm，布上混合顏料，1998年

以體現。當然他也曾遇到過處境上的矛盾，也或許因為功利的因素放鬆過心裡的堅持，也曾彷徨，甚至虛無，可是在他提起畫筆作畫時，那種矛盾卻蕩然無存。在中國當代藝術走向多元化的今天，他的藝術語言形式仍然是多樣的，在不斷變化的藝術風格中，始終堅持著對藝術的創作原則，從不盲目跟隨主流，對於豐富和完善中國當代藝術的歷史有著積極意義。

曾曉峰的理想家園

「歷史，不是靜止的篇章，而是恆動的不斷蓄積和重新詮釋。面對歷史，我們需要的是距離，一種時間的距離，而非特定空間裡與人類心理衝擊出的激情。」

曾曉峰，上世紀七〇年代只有二十多歲，他從昆明出差到上海，在一個雨後的黃昏徘徊在街頭，看到一位畫者把自己的一張油畫立在了街頭，他在畫前站立了很久，於是便有了學畫的念頭。然後在上海的書店裡找到了蘇聯人寫的繪畫教程，去文化用品商店裡買了畫板和很多顏料、畫筆，然後嚴格照書本自學。從此，曾曉峰開始了他長達三十餘年的繪畫創作。

一九八〇年，中國人民開始從文化大革命陰影中走出，思想解放、政治民主和藝術自由的呼聲也開始受到重視。一九八一年舉辦的「全國第二屆青年美術作品展」引人矚目，曾曉峰的油畫作品《在高山之巔》獲得了二等獎，這是他最早獲得美術界關注的作品。

曾曉峰八〇年代早期的作品中，表現了古滇青銅文化對他的直接啟示和感染，而作品的內容也是訴說著古滇人的生命狀態。早在八〇年代早期畫家就開始關注於民間藝術研究，在畫院的工作也圍繞這方面進行，在寺廟裡臨摹壁畫，收集民間藝術，寫研究文章，後來還指導農民做了很

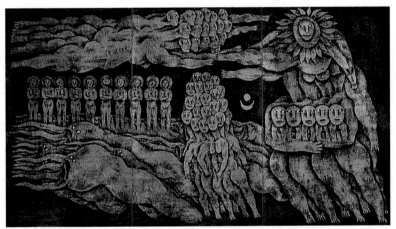

曾曉峰，《夜》，110×183cm，套色木刻，1989年

多面具，以及一些帶有強烈原始氣息的作品，這些經歷所產生的影響都可以在他的作品中顯而易見地看到。

油畫作品《在高山之巔》展示的是雲南紅土高原大自然的風貌，雄偉粗重的構圖，富於裝飾意味的筆法，奇偉山峰和牧民的強烈對比，以至於他的這幅作品無論是主題內容還是語言形式，都有別於當時的創作慣例。作品中某種偉大雄渾而又粗獷的美學氣質，無疑衝擊了當年「左」傾思潮現實主義創作原則。值得一提的是，曾曉峰從一開始就向觀眾展示了這種浪漫主義氣質的作品，畫家的創作主題似乎從一開始就與其他的畫家不同，他的繪畫語言一開始就不是意識形態的表達，而是個人情緒和感悟的表達。

在作品的表現上，曾曉峰和大多數畫家一樣更注重於形式的表現。正如毛旭輝的《圭山》系列，那些紅土、山羊、白雲和藍天不過是原始主義的象徵，是自然宗教情感的寄寓。藝術家們要表現的是自然物在精神層面上的和諧，它是一種形而上意義的抽象關係，而非現實的邏輯關係。所以《在高山之巔》與八〇年代初流行的「鄉土寫實繪畫」有著本質的不同，相反它是對「鄉土寫實」的超越。從這個意義上講，曾曉峰的《在高山之巔》與毛旭輝的《圭山系列》一樣，都是形式至上的作品，只有形式達到和諧，象徵和抽象的意義才能成立。

曾曉峰的烏托邦

在八十年代，曾曉峰對當時中國的主流文化並沒有太多的關注，轟轟烈烈的「八五新潮美術」在他的作品裡沒有很深入的影響和表現，這似乎表明了曾曉峰是個註定從一開始就相對與流

行遠離的邊緣化的藝術家。當時對曾曉峰影響最大的還是民間藝術，除了《古滇人系列》，也包括之前的《在高山之巔》、《蓋房子》等作品，我們都可以很清楚地看到民間藝術對曾曉峰的影響：如這些作品中使用民間藝術中重複疊加的手法，但這種影響不僅是民間藝術形式上的，更重要的是涉及到他內心靈魂裡面的東西，用畫家自己的話來說「就是一個人，一個民族的」。那種深層次的影響，不是簡單的表面模仿，不是一種形式上的耀眼，而是一種發自深沉的靈魂狀態的刺激。我們也許會從他的作品中看到這種重複疊加的民間手法，但更深層的是從它的背景中感受到這種氣氛與觀念，「這種觀念應該處於一種地下狀態。它的根在地下連起來，處於一種無意識狀態最好……」

在經歷過「八五新潮美術」的狂熱之後，激情的參與者們開始冷靜下來，看到了自身藝術實驗中語言模仿的粗糙與表達上的生澀。於是藝術界開始了對「八五新潮美術」的反思與清理。

反思並創造個人話語的努力是通過兩種途徑來達到：一是從中國古代傳統和民間特有的形態資源中演繹而出；一是從中國社會本身的日常生活及現實意象符號中尋找出。利用當代中國社會的生活符號和資源以求藝術自立的努力，早在「八五」期間的谷文達和吳山專等人的文字裝置系列中就已經開始，到了一九八八年王廣義的《毛澤東》，則又以非常理性的方式，以「打格子」這種在「文化大革命」中繪畫複製經常使用的方式，把毛澤東圖像挪了過來，開創了中國當代「政治波普」的最早嘗試。但無論是哪一種表述都帶有一種過於直白的、圖解式的表述。以過於政治化的批判來取代了承擔藝術形象本身的表達。

所以在早期，曾曉峰執著於展示他個人內心世界的烏托邦，高山、農婦、古代滇人等等，就顯示出了他內心深處與流行格格不入的烏托邦式的特立獨行的心態，這種心態與他早期從事民間藝術工作是分不開的，經過了這一時期，他把對美好事物的直接闡釋，轉向了更夢幻的浪漫主義色彩的抒寫，以更溫和的方式、更個人化的繪畫語言來批判世界。

一九八八年的《夜》這系列作品雖然並不是畫家轉型時期的作品，卻在思想上與後來的《桌子》以及「變相」系列有著一脈相承的意義。這表明畫家雖然並沒有介入對「八五新潮美術」的反思和清理的大流中，但或多或少他的表現手法和藝術形式都受到了當時盛行的藝術風格的影響，比如《夜》在畫面上一改以往《古滇人系列》等的歌頌、祥和、雄偉的氣勢以及創作手法，用表現主義和象徵主義的手法，表現了一個古老世界所夢想的夜的寧靜與和諧。這種充滿人道主義理想的情景通過這系列作品，展示出了一種宗教氣質和對夢想的憧憬。畫面的調子清冷而寧靜，大量出現的白色赤身人物形象，不斷的交纏和重疊在一起，卻沒有體現出很沉重的感覺，給人一種祥和之下的寧靜。這系列畫不再是對雄偉的高原景色的描寫，也不是對夜的生活場景的描述，而是通過一種想像的空間，把對夜的寧靜響往表現的淋漓盡致。

這一系列的作品出現之後，我們不難發現曾曉峰作品中的宗教意味很明顯的表現出來，也可以看到他那具有神巫特色的想像力。他的《夜》更多的是以一種來自內心的意向性的顯現。在圖像中的各種形態的身波譎雲詭的圖像語言裡，透露出情感的詭異且唯美的抒情方式，排斥著現代文明帶給我們的焦躁、苦悶、隔膜與落寂。這種矛盾與惶惑以及對未來期冀的相互交織，來自於一個對未來夢想的生成和體相互重疊，用一種圖像和象徵的烏托邦與物慾時代的衝突和絕望。圖像中的各種形態的身

展開。因為未來存在於現實的展開之中，現實存在於未來的承諾之中。於是現實和未來的混淆正是問題的關鍵所在。這就是中國當下的景觀，它的出現是前所未有劇烈變化的結果，雖然充滿了問題和矛盾，但也充滿了活力和慾望。它不是一潭死水，卻是到處勃發著美麗的混亂。

二十世紀八〇年代以來，中國當代藝術的一個重要傾向是以新寫實主義的方法去表現蘊含在現實表面下的自我精神。寫實主義的方法重新運用到當代藝術之中，作品形式語言是單純的，其文化構成卻是多維的。作品的內在文化蘊含在作品的形成過程中，顯現出來的多樣和巧妙，同樣值得深入分析和研究。

在那個年代，中國無疑已經處在文化和道德斷層的年代，而曾曉峰也無疑是個很有社會責任意識的畫家。從社會批判的角度來說，他的作品是強烈而厚重的。例如：在「變相」系列作品中，畫家突破了傳統的構圖方式，畫面給人一種緊張和封閉的感覺，甚至還出現迷宮式的構圖，這種繪畫語言形式在當時清理「八五」時期來說，體現著畫家的個人化思想，他以自己獨特的方式來進行社會批判以及自省。

薩特（Jean-Paul Sartre）說過：「如果一個人走上了敢於用行動和富有勇氣的道路，他就可以看做是自己靈魂的主宰」，很顯然，在曾曉峰的這系列作品中，我們看不到這種「靈魂的主宰」，而是一種淒涼的絕望，是低賤的、卑微的、有一種濃濃的壓抑感，灰色的調子中又透露著一種慘澹的幽默。這是一種絕然的憂鬱，無可逃遁甚至無法減輕。對比起《夜》系列的作品，我們很容易看到畫家的矛盾，一種對內心世界浪漫情感的懷念以及一種對新世紀無可奈何的心情。

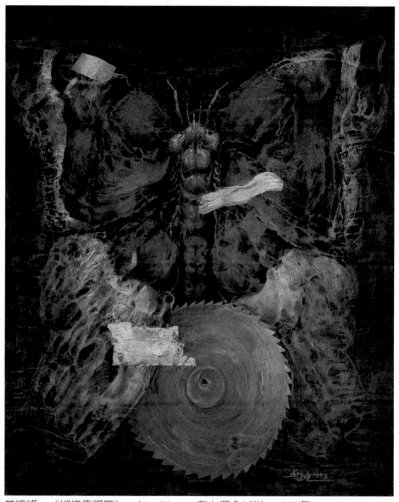

曾曉峰，《蝴蝶電鋸圖》，61×50cm，布上混合材料，1998年

曾曉峰的神巫「秘境」

八〇年代是一個富於激情和理想的時代，對變革和「重建」的熱情，反映在每一個藝術群體和藝術現象之中。進入八〇年代末，中國藝術家突然趨於冷靜和超脫，作品的「學術性」、藝術家的「學者化」、創作的「精品意識」代替了急於求成的浮躁。年輕藝術家不再奢談改造藝術世界的宏圖大志，代之而起的是一種隔岸觀火式的平淡，玩世不恭的嘲諷和近乎自虐的戲弄。「理性繪畫」、「生命流」等等宏大敘事被「無聊」、「玩世」、「潑皮」之類的詞彙替換。九〇年代前期的當代藝術基本上脫離了社會思潮和國際主流藝術間的交流和互動，而是生活在中國當代藝術的單一背景下，進行閉門實驗。

經過一九八九年初美術界在社會上引起的大喧囂之後，美術的前衛活動，似乎突然之間陷入了沉寂。當然，沉寂並非沉淪，在前衛藝術家們沉寂的同時，還充滿著一種重新奮起希望。他們的沉寂，是在尋求新的藝術方位。

在一九九〇年至一九九二年中國當代藝術的沉寂時期，曾曉峰依然沒有停止他的思考。剛到初中就遇到文革的曾曉峰，親眼目睹了很多人與人之間，人與自然之間的暴力和衝突，於是在結束了對《夜》的夢想，對「變相」的思考之後，我們看到了一個新的飛舞──《捕蟲》。

捕蟲的場景在我們的生活中隨處可見，然而似乎在作品中我們很難找到捕蟲時那快樂的氛圍。在淒冷的夜晚，明月高掛，在沉重的空氣下捕捉那過分誇張的蟲，人們呆滯的表情、變形的肌肉和堆壓在一起的身體，還有那被畫家誇大了的蟲，無不體現著人們對自然的破壞，以及大自

然帶給人們的警示，只有那小小的一點明月，似乎在帶給大家希望。《捕蟲》的出現是曾曉峰的作品變得沉重的開始，對於「捕蟲」這種孩童時充滿樂趣的活動也表現得不那麼優美，這也是畫家想要通過這種特殊的方式來警示人類。

到一九九二年前後，中國重要的兩個藝術傾向成為潮流：一個是政治波普；一個是玩世現實主義。一種潮流一旦被推出來，就有著驚人的覆蓋率和影響力。個人話語的權力掌握在潮流手中，彷彿只有那樣畫才是正確的、有價值的。不跟隨這個潮流，就必須承受巨大的壓力。

但曾曉峰卻從來都是個不願追隨大流的藝術家，在九三年出國之前，曾曉峰花了八個月的時間製作了《禁忌之地》，用建築物上拆下來的窗子翻了一面，把兩個接起來，顛倒了一下，先是用紙做，用若干個菱形分割出了各自的封閉區域，在每個格子裡面畫了很多人的器官，還有植物、動物的一些局部或器官，就像一面面用各種彩色線條裝飾出來的壁畫拓片，整個作品有十二米長，是一種裝置和繪畫相結合的綜合媒材品。曾曉峰的用意是讓各類藝術融合起來，手工製作各種媒材，加之他使古老文化的寧靜和現代物慾的喧囂同處一體，更加強了作品的力量。叫人耳目一新，令人震撼。的確，藝術媒材的改變和綜合，可導致新風格的出現，當代藝術中很多人都也在媒材上做文章，但曾曉峰並不完全改變架上繪畫的基本方法，他是在各種傳統藝術中的邊緣找尋它們的契合，尋找一種新的可能。

「各個民族都有禁忌，很多禁忌。我們現在也經常遇到這樣的現象，什麼事情不能說，什麼東西不能提及。禁忌的東西如果永遠成為禁忌，那將永遠不會出現交流，不交流就不會有發展。」這是曾曉峰對這種現象體會出的深刻道理。曾曉峰在他的作品中一直主張強調個人化的東

西，從《禁忌之地》這一系列作品來看，他對於很多問題的思考都是社會生活所帶給他的，而這種思考也並未與他的藝術理想相衝突，相反，他用繪畫語言把社會問題很深刻地展示在世人面前。

曾曉峰的所有筆觸都是滄桑的、渾重的，這更增加了作品中「符號」的氣氛。因此，我覺得這些窗格、身體、昆蟲、器官等等很像曾曉峰的自我表述，雖然從它們的社會意義角度理解，它們恰恰隱喻著曾曉峰對外部的批判性。

或許是地理位置的原因，曾曉峰從一開始繪畫時，就浸泡在一種起自曠野的蠻荒之中，他酷愛一種來自本原的神祕，那震憾人心的夢魘般幻化的形，是一種充滿原始精神的寫照。曾曉峰花了不少時間到各地去搜集民間藝術，荒涼石崖上的岩畫、寂靜山林中的神祕雕刻等，使他直覺到在這片高原的自然人文表像背後，還隱藏著一個「秘境」，發現那些象徵形態的古老符號與自己的藝術構思是一脈相承的，於是在這畫中不知不覺地透露出一種與這精神相通的氣息。

曾曉峰的隱性傷害

九〇年代，中國當代藝術體制發生了明顯變化，隨著中國社會由計劃經濟向市場經濟的轉型，中國社會的進一步開放，政治意識形態開始淡化，個人意識開始不斷增強，人們告別了八五時期那種單純的狂熱和理想主義的人文追求，關注的焦點集中在了人們普遍的生存現實。精神的苦悶，生活的無聊，使這一代人不再把藝術創作看成一種具有理想主義價值的手段，他們完全按照自己的興趣，甚至生活方式來選擇自己的藝術方式。九〇年代初，對中國當代油畫來說，「政治波普」和「玩世現實主義」開始大行其道，這是一個新的開端，使中國當代藝術進入國際藝術

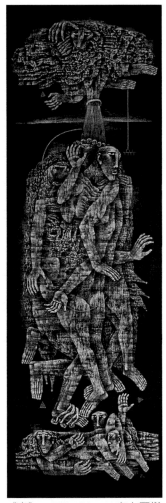

曾曉峰，《夜》，260×83cm，布上丙烯，1988年

的格局中，而成為不可忽視的一部分。從這個意義上說，它構成了中國當代藝術在九○年代前後的重大轉折，許多藝術家在這個轉折中形成了自己的話語方式。

曾曉峰是一個孤獨者，他筆下的形象總有一種不安定感、有幾分被損傷、被扭曲似的畸形。他似乎無法畫得優美、瀟灑和輕鬆。面對物象，他意欲描繪它們的形貌，但潛意識卻總要探觸隱藏在物象表面之後的精神性的東西。那是在他的感知中存在的真實，然而那個精神之影似乎一次次滑落、逃逸，令畫家神經緊張地捕捉他們，結果在畫面上留下的不是物體的形象而是畫家自我意識的形象化痕跡。

自從「變相」系列作品之後，曾曉峰的創作始終在精神文化與社會批判的形式上不斷的擴展，包括對社會問題越來越廣泛的關注，以及材料媒體非傳統的運用。

在畫家九○年代後期的作品中，我們經常可以看到反覆出現的絞肉機、圓鋸、沙發、異化的人、動物等等。《安樂椅》系列的出現與他在工廠的經歷是分不開的，有個作家講過一句話，就是一個人的寫作，多半和他童年時候的經歷有很大的關聯。「記得以前，在工廠親眼看見人的手被鋸片切下來，手在地上還會動。我有個朋友也是手指頭被切掉，就是因為上夜班推木頭，圓鋸的推，沒有注意，就把手指頭推下去了。」這個記憶使得畫家在很長一段時間內都無法釋懷，圓鋸的傷害也一直持續到畫家以後的創作當中，這個傷害的藉口也與曾曉峰所要表達的意圖聯繫起來。

從中我們可以看到，繪畫由描繪可見的行為向省視自己不可見的內心生活，繪畫中的物像由表現生活的個別特徵轉向揭示心理之謎的共同狀態。它不是一般哲學沉思的形象代碼，而是畫家作為敏感者的心理代價；它不是臨時的、瑣碎的感受，而是凝聚的、高度精神化的心理結構。

藝術的各門類之間，綜合媒材的運用和繪畫與裝置的形式結合以及各種材料之間的融合等方面，已經成為藝術發展的趨向。在曾曉峰八○年代對民間藝術進行研究的時候，給畫家印象最深刻的是「碑」，就是古代的「碑」。它裡面一些形式方面的東西。「比如說下面做個獅子，上面有一些碑文，你一看就受到一種刺激。那個時候我一直在搞浮雕的東西，這些東西在我的腦海裡給了我很深的刺激。後來我就想把現在的一些東西做得像一個碑一樣，跟歷史有一種聯繫。把現在發生的事情變成一種『碑』，變成一種對歷史的記憶」。

二○○○年的這組《碑》系列作品，是畫家在創作高度上的又一個提升，由以前每系列的單幅作品提升到對每系列空間作品的把握。並且一如既往的保持了數量與品質的優勢，不管是這組以混合材料製作的系列作品，還是以前每系列的單幅作品，重複運用的手法一直延續下來，在社會思考和形式語言上，都體現出了不同尋常的衝擊。

《碑》的質地像是飽受時間摧殘的文物，在曾曉峰的畫室看到這組作品的時候，呈現在你面前的是人們在殘害動物，砍伐樹木，破壞山水，摧毀人類生存環境的景象。「而鋸片懸掛在上方，就象徵一個太陽。太陽一般給人溫暖，希望的感覺，我把它畫在上面象徵著一種破壞。」當電鋸被用於《碑》這組作品中時，畫面中弱肉強食的物件再也不是可憐的昆蟲，而是變成了人類，人類用自己發明創造的工業文明封殺了自己的生活夥伴和生存環境。

《碑》的製作過程也是十分的複雜，先做模型，再用一層層紙糊裱上去，並且做出浮雕的感覺，再使它看上去斑駁不堪，很破舊的感覺，最後再在這種質地上作畫。我們可以看到畫面上極其裸露的社會批判意味，使用的手法卻不是直白的控訴，而是一種隱喻的象徵性的修辭手法。加

之他讓各類藝術相融，使古老文化的寧靜和現代物慾的喧囂同處一體形成強烈的對比，用這種矛盾的方式和內容，更增強了作品給人衝突的震撼力量。

當在這些殘損斑駁的碑體上，我們看到的是畫家賦予那些化裝面具，冰冷的現代機械，猙獰的人物表情以新的寓意。雖然它們是從「碑」的形式中剝離出來的，但依舊可以在這種從古到今的人文符號中呈現出來的現實寓意，對人類的掠奪，對文化的摧殘，攀比富足的暴力……這些都是在一個失去信仰的時代，物慾橫流的表現。這種對時空的有意混亂，讓人在懷想舊物的瞬間，像觸電似的被現代人唯利是圖的惡行倒盡了胃口，它摧毀的不僅是曾曉峰在作品材質中隱喻的「碑」的美感，更重要的是突顯了人們對自然的破壞，以及攪擾了人與自然的和諧相處的一種靜謐和享受。這種裝模作樣，粗俗不堪的東西，讓罪惡變得明目張膽，正如曾曉峰所說的：「人對自然的破壞，對文化的破壞，以及對自身生命的破壞，已是觸目驚心。」

當《碑》系列在訴說了人類在破壞自然以及自然對人類的報復之後，我們可以明顯的看到畫家思想中物質與精神的關聯，作品已不再有以往美好烏托邦世界的幻想，而是物人顛倒的異化。曾曉峰繪畫中的批判意味是顯而易見的，手法是直白的，作品中所表現的窒息氣氛，使生命的自在到了危機的邊緣，象徵生命美好的東西被無情的電鋸殘酷地進攻，毫無抵抗之力、躲避之機。

在工廠待過七、八年的曾曉峰，對機器的印象格外深刻，「以前我學過，操作過機器，對機器的構造各方面瞭若指掌，有時候可以憑空想像出機器來，對機器的瞭解似乎也比別人更深些。」所以通過機器對人的傷害，畫家聯想到了許多社會性的東西與因素，也在機器裡面找到了出發點，延續了《碑》系列裡鋸片的傷害。《機器》系列的出現，是曾曉峰在經歷了「變相」的

糾纏與矛盾之後，對現代社會生活的消解與整合，鋸片也是畫家找到的一種象徵性的語言，是畫家要把內心思考展示給觀眾的文化符號之一。「我覺得，當代生活就是一種機器的生活，人就生活在一個機器裡面。裡面存在人造的東西，但反過來對人有傷害，這就是一種象徵。」這也是很長一段時間裡畫家一直揮之不去的東西。

在曾曉峰的《機器》裡，權利的糾結與陰謀，現實生活中政治與商業的腐敗，以及各種文化的擴張與侵略，各種文明的靈秀與親和，都一併在這機器中消解了。文化的多元和對立，一直是曾曉峰探索的領域，「那是我一九九四年去美國時拍的照片，這片從雙子座最高樓拍下的景色已經被『九‧一一』變成了『絕版』。我把照片上的景色一點一點畫出來，我在美國的摩天大廈上畫出了煙，用一片水域隔開對面的『伊拉克』。繁榮，貧瘠；現代化城市，荒漠；清晰，模糊；高，低……一切象徵，都是思考和思索」。在曾曉峰的作品中，大到國際文化衝突，小到生活細節，都能成為畫家關注的對象。機器系列一直堅持了很長一段時間，每幅作品上都有鋸片的存在，和大多數人一樣，我們可以看到這些鋼鋸所承載的批判意味，但透過鋼鋸的背後，似乎也存在著畫家自我拯救的影子。

由此看來，曾曉峰是個不折不扣的存在主義者，在這一點上似乎和毛旭輝有著相同的意味，他們始終在面對現實社會的同時也面對自己，他們的批判不是哲學和形而上的，它是通過自己的生活體驗傳達出來的，它和個人存在緊緊相連。存在不是個人生活狀態的外觀，也不是狀態的情緒化表現，而是藝術家內心對這二者的反觀和內省，所以社會政治事件和日常老百姓的生活現象是主要的題材。

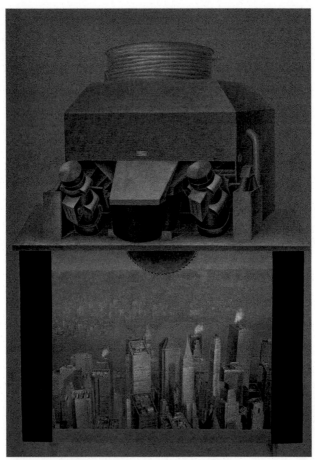

曾曉峰，《機器.7》，200×140cm，布上丙烯、油彩，2004年

文化的「鄉土化」和「當代化」也曾是曾曉峰十分關注的話題。上世紀八〇年代出現的「鄉土化」在九〇年代就已經被高速發展的社會漸漸淹沒，取而代之的是文化的「當代化」，這使得藝術家的靈感無處不在。鄉土文化被當代文化衝擊或者融合，更突顯了文化的衝突，更突顯了《機器》的作用。「我們應該去尋找切入點，尋找融合和解決衝突的媒介」而《機器》恰好就充當了畫家眼中的媒介。

「藝術家尋找的都是精神食糧，他們用自己的理解，把這些營養奉獻給人們，提供一種對世界理解的角度，也提供一些思考」。在這幅《機器》作品中，汽車是人的工具，是現實生活中的物象，但在作品中卻異化成了人的身分符號的象徵，使得汽車這種現代生活的人性化工具，立刻變得醜陋無比。

雖然批判是曾曉峰作品的一貫風格，就像奧威爾一樣，從反極權主義的入口進去，出口必然會通向另一端：自由、民主和正義。這也是現在中國社會極度稀缺的東西，所以我們不僅能從作品強烈的視覺衝擊中，看到社會批判的尖銳，更重要的是我們可以看到畫家在人性和自我道路上的自省與拯救，只是在這個集體、社會等虛無大概念的環境下，曾曉峰是否依然能堅持對自我的拯救。

從前一系列的《碑》到這一組的《機器》，曾曉峰似乎一直懷著一種個人化解不開的心理狀態或感情糾葛的情結，這是一種已自覺意識到的內心願望，這種願望就是執著於藝術對「現實」直接的投射和反映，相信現代性能夠洞察生活的真相和現實本身。這與中國現代性歷史所面對的社會危機是緊密相連的，也是中國的歷史必然和中國現代性的特點之一。所以曾曉峰對藝術的問

題意識，在於藝術家個人對現實變化、矛盾衝突的敏感、思考、表達和激情。也就是說，他的創作往往是具有現實的針對性——針對現實社會的轉型、時代的變遷所引起的種種社會問題，以及他在這一過程中的處境和體驗。

在完成對《機器》系列的消解和融合之後，又一組批判意味濃厚的作品《衣服》出現了，曾曉峰對物象的「形」的邊緣也有特別的敏感，尤其注重所畫形象的輪廓。他觀察的起點幾乎就是物件的輪廓線。他用輪廓線把衣服和背景清晰地間隔起來，追求作品的平面性，此中暗喻了人與外界的疏離。同時，穩定而且嚴肅的構圖更加強了批判的意味。衣服當中毛澤東的形象似乎讓人回到文革時期的政治題材，但畫面左右上方的攝影機器的出現卻又不得不把觀眾拉回到現實的物慾世界，褲子上的文字遠看起來像是對會議和報告的記錄，但仔細觀察之後才發現這並不是真正的文字，而是一種極像文字的象徵性符號，畫家正是用這種非人間的文字體現著他繪畫的基本語法，整個畫面充滿著反諷的意味，這也是對上一組作品的一個延續，通過對衣服這個日常生活用品的細節的描寫，反映社會現實的某個側面。

但曾曉峰的藝術已不是簡單地介入或反映中國社會現實的某個側面，而是一種自覺地保持一位真正藝術家的「邊緣」的態度，疏離於藝術界趨炎附勢的媚俗。這種「邊緣化」實際上是他堅守在社會文化趨向之外的位置，它與社會主流意識不是同構的，而是立足於對主流社會形態以及由此生發的種種媚俗現象的批判立場，因而自然地處在社會的邊緣位置。換句話說，由於市場經濟、商業大潮乃至文化全球化，以及當代科技的發展而導致的傳媒與視覺文化擴張，使文化藝術走向通俗化、大眾化。同時，現代社會生活節奏加快，消費主義使人們價值觀念走向實用，即時

性的多樣化消費方式，也使這種直面現實的激情不斷受到削弱。而曾曉峰的藝術其實是形成了與當下現實文化環境相仿卻又對它構成了批判的一種個人話語力量，或者說他的藝術創作指向都是直接從他的現實生活環境所引起和汲取的。這個特點既有他對邊緣、游離狀態的自由選擇，也有對傳統的叛逆和對現實的質疑與憂患。

曾曉峰的深度批判

商業化和國際化從根本上開始影響當代藝術，當代藝術在體制上已經逐漸形成一個大致的框架，比如雙年展、畫廊、私立美術館等，當代藝術在部分合法化以及大部分國際化和商業化，前衛藝術和當代藝術正在進入一個分紅利的時期。隨著原先處於地下、邊緣藝術的主流化，前衛藝術和當代藝術與體制文化的界限越來越模糊。

二十一世紀中國當代藝術的圖像方式具體表現為對於傳統形象的改造、吸收油畫的表現性技法、對於漫畫線條和造型特徵的吸收，並且也在尋找完成這種自我描繪的並且屬於這一代自我形式的繪畫語言，這也極大程度地推進了新世紀中國當代藝術的語言實踐。

慾望的私人沉溺和公共狂歡，自我的新生和崩潰，這種深刻內在的超級轉變中，靈魂也在轉變。轉變中的靈魂是新世紀藝術的一個主題傾向。在新世紀新繪畫開始應運而生的時候，曾曉峰的關注也在隨之轉變，但作品的批判意味仍然延續著。

「蠱」的定義有著不同的地域概念和傳聞，但大多發生在南方信奉巫術的地方，這樣一個毒蟲卻長著人的身體和器官，手裡還拿著機槍，槍的出現恐怕也和曾曉峰所經歷的文革時期的印

象有關：「上世紀六〇年代末，我的中學時代吻合了文化大革命。停課、遊行、武鬥，世界像好像僅剩下了這些。那時煤炭緊張，我和別人一樣在煤場等運煤車，『搶』煤。一個負責保衛的革命人士維持現場的秩序，當運煤車一到，我們就開始『搶』煤了，而那個拿著槍的保衛的一槍，警告大家不要亂，我就蹲在他的腳下，那聲槍響清脆有力，震得我停止了手中的動作，我看到一個彈殼翻滾著落下，就落在我的眼前，彈殼彈在地上，也是一聲清脆⋯⋯」在他講述這個經歷的時候，眼神在回憶中定位，好像我們也可以看到彈殼落下的鏡頭，可以看到畫家推著煤車震驚的眼神，這種畫面是如此真實，這種記憶是如此深刻，以至在他的許多作品中，我們都可以看到槍這個物像的反覆出現。

《蠱》這組作品的出現最大的關聯之一也因為畫家生活在雲貴高原，巫文化的神祕和宗教色彩的意識，時刻充斥在畫家腦海裡，畫家的作品中，他用浪漫的筆調不斷畫出令人驚異的畫面，豐富的想像力和對大自然親和與激情，更是讓我們看到一種神祕的生命精神，「蠱」那毒蟲之王更是異化為人同體的巨大怪物，它們張牙舞爪，面目猙獰的橫在你的視線當中，讓人覺得心情壓抑，甚至大汗淋漓。在瞭解了畫家內心的初衷之後，終於明白為什麼曾曉峰會把大自然的昆蟲和人結合為一體，在你爭我奪，物慾迷人眼的現實社會，人與人之間，人與自然之間，惡與惡之間的爭鬥、霸佔，適者生存，弱肉強食的社會現象，不正是「蠱」的演義嗎？於是我們見到了《蠱》這幅巨大的社會縮影，他在用自己的方式來呼喚人們尋找善、留住善⋯⋯這組作品也是畫家藝術人格的再現，我們可以在當中看到似乎陌生但其實熟悉的繪畫語言與意味，美國著名波普藝術家利希滕斯坦對繪畫有著精到的描述：「具有獨創性的繪畫作品最重要

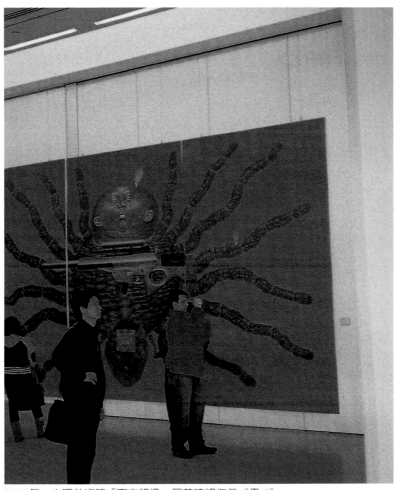

2006年，中國美術館「東方想像」展曾曉峰作品《蠱.4》

的就是要讓人容易想像。」毋庸諱言，充滿了浪漫主義氣質的曾曉峰，在二十一世紀這個物質高度過剩的社會裡，用它充滿智慧式的想像在視覺圖像世界裡進行了一場顛覆性的較量。敲動了我們面對各種事物都熟視無睹的久已麻木的神經，記錄了這個越來越膚淺的單調的時代，同時又質疑了這個越來越媚俗，鮮有精神與信仰的時代。

但曾曉峰的想像不是天馬行空，不是漫無目的，而是集中的，有針對性的，應該說，正是想像的力量賦予了曾曉峰一種歷久彌新的能力，使他一次次完成對自我的超越，並使自己的藝術狀態始終充滿著一種創新的衝動與激情。

《大玩偶》系列是曾曉峰繼《蠱》系列之後對醜惡現象批判的又一新的力作，這組作品的符號感和形式感都十分的強烈，作品的構圖延續了《衣服》系列的穩重與嚴肅，站在玩偶頭頂的小人，指手劃腳，居高臨下，儼然一副領導者的架式，小人腳下的玩偶目光呆滯，面無表情，已全然沒有了自己的思想，胸前象徵性文字的控訴也顯得蒼白無力。作品《大玩偶》的背景顯然比《衣服》系列的批判更有說服力。

這種批判意味很重的傳達方式是由曾曉峰藝術語言的特徵體現出來的。首先，是他作品逼近的穩重的構圖空間。畫中小人物自上而下不是正面的，而是輕度向畫面縱深發展，這種高視點帶來的傾斜感，好像把一面鏡子迎向自己所處社會的醜陋的形象。被畫者與觀眾之間幾乎沒有交流，但被畫者存在的思想空間就在我們面前，那小人物的漠然的神情使我們感到悲涼與不安。實際上，在曾曉峰的其他許多作品中，也有類似的特點，即用重複或疊加的手法打破平衡，把人物漠然的神情安排在畫面當中。這種在構圖和造型上的緊湊與重複的手法，不是為了造成奇特的視

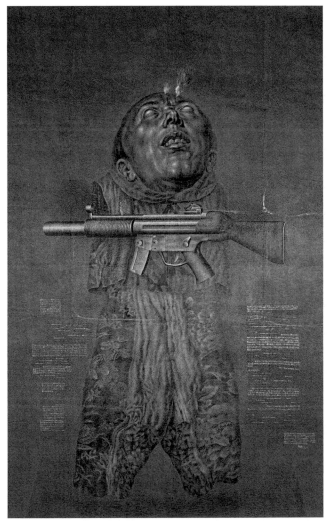

曾曉峰，《蠱.2》，310×200cm，手工皮紙、混合材料，2005年

覺效果，也不是出於形式上的考慮，而是他緩解自我心理不穩定的方式，是他社會批判的手段，是他潛意識的視覺流露。

而不論是在「蠱」、「衣服」還是「玩偶」系列當中出現的象徵性的文字，對於曾曉峰來說，都是富有生命意義的，它們如同一段段無言的控訴、無聲的告白，牽動著他敏感而脆弱的神經。如同所有的寫實風格，曾曉峰在造型上也追求充實、飽滿，但出於他對形式感和衝擊力的要求，在構圖和造型上始終慣用他別出心裁的方式，他用乾淨、平滑的筆觸塑造了畫面豐富的層次感，同時也體現了細微的色彩變化。他在色彩上似無刻意追求，只是降低了顏色的純度，用偏灰的色彩作局部對比，由此構成通幅的不確定色調。緊促的筆觸與冷暖連續對比，使畫面色彩傾向和肌理密度構成緊促的氣氛，將所畫的人物的精神氣質提升起來。

米蘭·昆德拉在談到普魯斯特之後的小說時曾說：「和普魯斯特一起，一種巨大的美開始慢慢離去，我們不再能夠企及，這是永遠而無可彌補的離去。」曾曉峰在他大部分的作品中對「巨大的美」的挽回，對善的召喚，不是一種哲學式的沉思，而是一種渴望超越存在的心理傾訴。他這種處在正常精神和表現主義語言邊緣的狀態，使他的畫作富有特別的意義。

今天的藝術圖像世界中，曾曉峰和他創造的形象始終散發著一種批判的力量，他的作品數量表明曾曉峰是一位有著旺盛創造力的藝術家。從他的幾次藝術風格的變遷中，都讓人能感受到他內心所散發出的那種思考，也讓人們窺探到了他的藝術思想不斷嬗變的軌跡。每一次視覺樣式的更新，既不是空穴來風，亦不是心血來潮，而是潛心建立在對當代藝術與社會現實的深思熟慮上。因而他的風格與樣式的新發現，都能給人以新的啟示。新的時代，人們欣賞閱讀藝術品的方

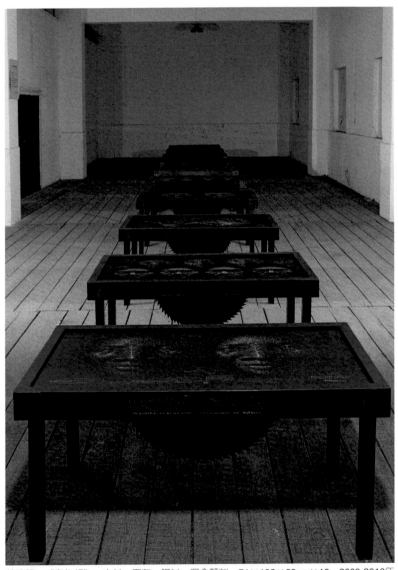

曾曉峰，《眾生相》，木材、麻布、鋼材、混合顏料，71×132×69cm×10，2009-2010年

式和價值判斷已發生了很大的轉變，人們期待藝術家的已遠遠不再是精湛的描述技巧和愉悅的畫面，而是藝術家的觀念與思考，顯然曾曉峰深諳此理。他的思考總能超出尋常人的想像，並具備一種驚人的素質，生活在想像的空間中。在他那充斥著隨心所欲般虛幻的表達背後，讓人們找尋到了一種無邊際的力量，無止境的浪漫與自由和無窮盡的激情與創造。從「變相」到「碑」，從「碑」到「機器」，再從「蠱」到「大玩偶」他似乎一直在和我們講述著一個永遠沒有結局的故事，而且這個故事越來越精彩、動聽，越來越完善，耐人尋味。如今，曾曉峰和他創造的這些圖像已深深地融化在這個時代的血液裡。在曾曉峰與眾不同的視覺經驗和世俗經驗中，他憑藉符號化的象徵和寓言式的表達，更為有力地強迫閱讀者必須面對他們的生存現實，從而以一種圖像的敘事，重新把社會現實召回到繪畫中。

中國的城市和文化形態也正在變得陌生化和多元化，在這樣一種特定的複雜的多元性的文明境況下，使得任何一種藝術性言說都變得十分困難。一方面由於裝置藝術、行為藝術、影像藝術等新藝術樣式越來越成為創作的主流，另一方面出於商業原因的考慮，許多藝術家只能作「命題文章」，或是自說自畫，無論是在「八五新潮美術」時期，或是玩世和政治波普充斥的時期，還是這種多元化的環境背景下，曾曉峰的繪畫藝術一直保有著他自己的堅持，以及畫家對藝術的執著追求。也正是這種堅持，使得在今天這樣一個環境下，更突顯了畫家的邊緣性，然而這種邊緣是睿智的，是充滿了理性的。

（蔡霖，雲南大學藝術設計學院藝術學碩士、江西科技師範大學藝術設計學院教師，多年從事藝術理論的研究與教學工作）

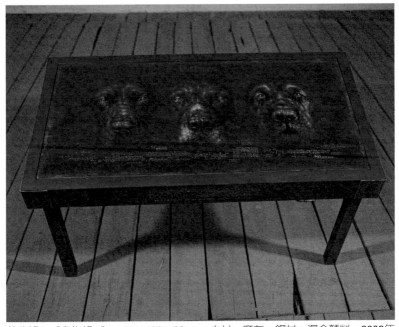

曾曉峰，《眾生相.4》，71×132×69cm，木材、麻布、鋼材、混合顏料，2009年

附錄三：「假想」是一種精神因素——曾曉峰訪談

<div align="right">/採訪人：許婷婷</div>

地點：北京曾曉峰工作室

時間：二○○七年九月十七日

曾曉峰屬於默默耕耘的藝術家，三十年來扎根於雲南，無視藝術圈的風雲變幻，只顧一層層自我蛻變。上世紀八十年代，他在雲南貴州進行民間藝術調查，這使他雖然與八五新潮的藝術家們同時代，卻做著迥然不同的藝術。曾曉峰也曾與「當代藝術本土化」、「中國油畫民族化」這樣的話題糾纏過，自我懷疑過。但他最終堅信唯有「變」是誠實地面對自己，藝術是當下生存狀態的體現。曾曉峰不需要通過在畫面上堅持某種圖式來獲得認可，而是通過在作品裡注入「假想」的力量與觀眾產生精神互動。本訪談通過從現在談到過去，側重討論創作背後湧動的精神力量。

許婷婷（以下簡稱許）：你是怎麼開始最近「大玩偶」這一系列的創作的？

曾曉峰（以下簡稱曾）：我現在畫的這個圖像和早期經歷有關、與草根文化有關。實際上，一個人進入創作狀態的話，可能在你腦袋裡面想像的圖像並不多，並不是千軍萬馬那種情景。殘留在你記憶裡面的東西是很少的，只有幾個印象特別深的圖像。早期我習慣於對著一張空白的紙畫

曾曉峰2007年在北京工作室

畫，身邊沒有任何參照資料，所以就養成了這種習慣。我現在畫畫運用一些照片，主要是為了把這個圖像畫得更具體，早先就是憑想像畫的很多。因為憑想像你就會在記憶裡面搜索圖像。我相信這種圖像是很本質的，不是那種浮光掠影的東西。

許：「大玩偶」系列的創作已經三年了，之前你的「機器」系列也持續了好幾年，創作主體從機器又回到了人，是什麼原因讓你產生這個轉變？

曾：其實從「機器」到這個時候的創作，有很長一段時間是在做其他作品，又比如說「碑」系列，它是紙上作品，也做了很長時間。其實這個「大玩偶」和之前的「蠱」系列是有連續性的。比如說，圖式上，以前的「蠱」是立體的，有體積感的，現在變成平面，是一樣的。（為什麼要把它變成平面的呢？）因為我覺得帶有體積和寫實的聯繫還是太多啦，而且不太簡潔。後來我發現只留一個頭的三維空間和這個平面結合在一起更有意思，它的形式感更強一點。

許：你近幾年的創作越來越多地運用符號，好像正在將以前的一些畫面元素簡化？

曾：我覺得一個成熟的藝術家都會將很多雜亂的圖像歸納成一些簡單的線條和形狀，這是成熟的一種表現。就是把紛亂的自然界的元素，歸納成幾種東西，我認為那就是形式感。創造形式很重要。

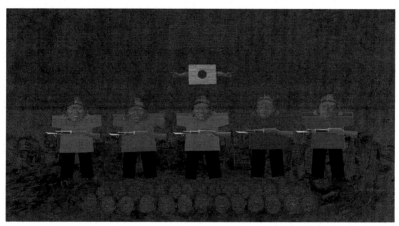

曾曉峰，《大玩偶——南京大屠殺》，70×130cm，布上丙烯、油彩，2006年

許：很多當代藝術家找到某種形式感就不再換了，你有這樣的情況嗎？

曾：階段性會有，但我不希望我幾十年保持一種圖像，我總是不斷地在推翻，推翻的原因是這個形式和我現在的想法不一致，就是和內容有衝突，就只有放棄，不斷地找新的圖式。

許：我感覺你很關注人，畫面裡總是有一個或多個臉，臉上的表情是痛苦的，眼睛或睜或閉，這有什麼緣由嗎？

曾：因為我們這代人，和現在所謂的七〇後、八〇後面對的肯定不一樣，那時候整個中國的現實很平淡，都是那些蘇聯的創作思想在左右著中國，能看到的東西很少，所以大量的人都在畫民俗，是有歷史原因的。現在已經積累了幾十年，現在更年輕的人出來，它面對前人的很多經驗，面臨很多選擇，他們是從中得益的。和我們面對一塊荒地不一樣（幾乎是一塊荒地）。能看到的東西很少，只能從蘇聯的星火雜誌，還有翻譯過來的少量畫冊，面對的資源太少，可以參照的標誌很少。

許：我覺得那種到還好。

曾：「大玩偶」的創作基本上都是有感而發，很少空洞。但現在面對的太多了，又有個選擇的問題。「大玩偶」的初始動機，是想把人畫成被支配，被操控的人，不是一種真實的人，「大玩偶」這個平面的圖式和巫術裡的剪紙也有些關係。我想創造一種幽靈般的氣氛，人的形狀像

幽靈一樣，不是真實的人，有若即若離的感覺。當然，創造這個幽靈不是要回到過去，而是通過它揭示出當今時代破壞慾對人的支配、以及人與人之間互為控制的本質。

許：在你三十年的創作過程中有過觀念上的自我否定嗎？

曾：還是有，肯定會有。最早比如說八五時期，很多「參與者」的想法是「移植」，就是把國外的一些創作理念移植到中國來，主要是為了對抗主流文化，就是官方的一套東西。那時我的想法恰恰和他們的想法不一樣，我的想法是要建立中國自己的東西，有一種中國情結，原因是我大量的時間在研究民間藝術，那時我的基本想法就是：要和西方不一樣。比如我以前搞的「夜」系列，「古滇人」，都是在強調地域性。不希望和西方一樣。但現在我超越了這種想法。我不刻意去強調中國的民族性，地域性。我覺得那個東西在我的內心裡面根深蒂固，不需要去強調，不需要對抗，它自然會出來。哪怕我現在用西方的創作方法來畫自己的東西，民族性的東西都會自然流露出來。比如說油畫這個形式，你把這個布蒙在框子上，用油畫顏色一畫，肯定是一樣的，全世界畫油畫的人都是一樣的，但是它不同在哪裡？不同在作品的「氣息」，畫油畫的方法，全球都差不多，大同小異，但是你整體看，就完全不一樣。

許：現在很多藝術家都不講技法了，你對技法的看法是什麼？從前和現在有什麼變化？

曾：我覺得技法在某種程度上很重要，就是你把這個活幹好。比如說你設計出一個桌子，你把它做出來，做的那個過程就是技法。如果你的技法有問題的話，這個桌子肯定做不好。技法應

該是在早期就要解決的問題。我那時候因為歷史原因，到了上學的年齡，所有大學都是關閉的，沒有機會上大學，到了開始考試的時候，我的年齡又超過了。而且那個時候剛開始學畫畫，還不太具備考大學的條件，陰差陽錯就過了這個階段，後來靠一些出版物，就是蘇聯那些教材，很忠實地按照那個來做。那個過程差不多有十年的時間。與畫畫的朋友交流，與老師交流，就是靠這種方式來完成技法的訓練。

許：後來你有一段時間深入到雲南的一些地方臨摹壁畫？

曾： 是八○年左右到畫院以後，那時候工作的主要任務就是臨摹壁畫，收集民間藝術，寫研究文章，那個時期延續了六年左右。雲南差不多都跑遍了，做一些田野調查及搜集工作。開始我只是應付，為了爭取時間來畫畫，後來慢慢的覺得這個裡面也有一些東西在吸引我。一九八七年我到中央美院進修，報的就是民間藝術系。進去以後發現不那麼有意思。我的行為方式和中國的教育方式太衝突，那時年齡也大了，對他們的方式不接受，所以幾乎不去上課。我感興趣的是一些直觀的東西、直覺的東西，學校是一種理性分析，比如他們會放一些幻燈片，告訴你這是黑人的藝術以及它的背景，我恰恰對這些東西不感興趣。我感興趣的不是它的歷史，而是它直觀的東西，比如說一個陶器呈現在我面前的時候，我對它的直觀形象感興趣。我以後寫的文章涉及過它後面的東西，那是因為訴諸文字，還要說清楚，也做了些研究，但那是另一回事啦。

許：在你九〇年代的那些創作還能看到那些民俗的因素，到後面逐漸變少，你現在的創作和之前進行了六年的田野調查還有關係嗎？

曾：我現在作品的主要的線索依然延續著那種基調，別人看不出來，但我曉得。那是一種氣息上的線索，就是畫面呈現給人精神方面的東西，可能別人不容易看出來。具體些說，主要是一種巫術方面的東西，對人的一種感染，可能要有這方面準備的人才會看出來。

許：「戲狗圖」系列說的是「人與動物」這種常規的話題，但你的畫面傳達出一種特有的神祕氣息。

曾：「戲狗圖」產生於九〇年代後期。我覺得巫術有些東西和純粹的藝術表達方式很接近。巫術裡面有一種很重要的功能就是用符號來假想它對人會發生作用。比如說雲南的「甲馬版畫」，一種民間的巫術版畫，它實際上就是假想這個形象會對你發生作用。其實藝術也是一樣的，藝術家你要假想這個符號會對人發生作用，它就會真的發生這個作用。如果假想都沒有的話，這個藝術創作的實質就沒被藝術家把握住，我覺得。很多人不太重視假想的重要性，也可能沒有想過。「假想」是一種精神因素。如果你把它用在創作裡面，你的作品裡面就會瀰漫著一種氣氛，換個詞來說就是「殺氣」。一個作品裡面的「殺氣」很重要。理解的時候不要從「殺」字上理解。換句話說就是對人要形成一個「針尖」，就是你的作品要找到一個針尖，所謂「針尖」也就是「殺氣」。但我發現很多作品沒有「針尖」，沒有把這個「針尖」打造出來，它就只是一根鐵棒，沒有一個鋒芒的東西對人起作用。這個「鋒芒」

191 附錄三：「假想」是一種精神因素——曾曉峰訪談

跟巫術有共同點，就是搞笑的，或者是悲劇性的，或者一種暴力型的東西，都要有個「針尖」才會對人起作用。從這一點說，藝術和巫術是有共同點的。我做田野調查的時候，很多民間藝術品都跟巫術有關係。這其實和原始宗教是有關係的。只是到了現代以後，被人遺忘掉了。人很容易遺忘歷史，我覺得這是人的一個弱點，不能遺忘歷史。我覺得歷史包括一個事件，或者一種文化，它是人的創作動力。你需要不斷地回去，走到那個原點去，不然你就變成一個文盲。以前很多代人積累出來的那些東西，你把它丟棄掉，不留，然後從頭在一個空白上發明，這個完全是文盲的做法，不能切斷歷史。我指的這個和官方說的「要繼承傳統」的說法不是一回事。不能遺忘過去，不能遺忘你的歷史。所謂歷史是一個很寬泛的概念，比如說你的早期經歷，還有過去很多代人的經歷，這些都是歷史。你不斷地要注意這些東西，你的東西才會深刻。平面後邊還有很多東西存在，那樣的作品才有意義，才談得上有地域性，個人化存在。不然你的個人化只是一些小趣味。

許：**現在越來越多的藝術家將自己關在工作室裡做創作，而你是在六〇年代有過下鄉經歷，可以說說你在創作的時候是怎樣將那些記憶反映在作品裡的嗎？你假想的過程是在作畫的時段還是貫穿創作始末？**

曾：一個人過去的經歷實際上是變成一種背景，就是你的基調，就像一曲音樂的基調。過去的經歷是在這方面起作用，而非某一幅作品或某一個事件。這些東西變成一個人的態度，你用這個態度來面對現在的生存環境，然後發出你的聲音來。

許：你從八〇年代一直在參加官方的美術大展……

曾：呵呵，這和我所在的環境有關係。我在畫院，畫院的基本條件就是要你參加全國美術大展，然後評職稱，還要考核，這和體制有關係。如果沒有這些東西的話就不一定要參加。

許：這和你的創作精神有衝突嗎？

曾：參加全國美術大展有時候你的作品會被評委否定，經常出現要換作品的情況。但我不認為參加全國美展會對一個人的身分有界定作用，甚至成為衡量他創作思維的指標，我覺得這些與此無關。它和其他展覽一樣，只不過是一個展覽而已。

許：你的藝術創作中出現過停頓或迷惘的時刻嗎？

曾：一九九四年我受美國新聞總署邀請去美國幾個月，看了很多博物館，畫廊和工作室。回來以後很長一段時間對油畫喪失信心。那段時間很痛苦，陷在一種喪失身分的情境裡面。回來反觀中國的油畫覺得和國外的距離不大。我以前一直有一個情結：要搞出一種本土的東西來，就是當代藝術要本土化。那時候差不多在一年的時間，我根本無法畫油畫。後來我就進入用紙創作的階段，畫了大概有七、八年紙上作品，主要就是「要和西方不一樣」。以前在鄉下臨摹古代壁畫的時候都是用紙，因此有很多在紙上畫畫的經驗。當然，結果確實和西方的不一樣，地域性很強，一看就是本土的當代藝術形態。（那為什麼後來不繼續了呢？）因為我逐漸覺得這樣的想法還是很狹隘。有一段時間很多中國藝術家都執著於中國藝術的民族化。

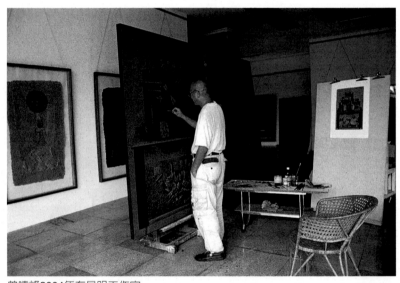

曾曉峰2004年在昆明工作室

但做的實驗實際上都不是很成功，太刻意了。實際上，還是由於對自己的藝術創作和做法不自信，才會執著於一個立場上，要刻意把藝術本土化。我覺得沒有必要。我把過去的想法否定了。本土化應轉移到靈魂中、血液中去，而不是在表層。

許：一個人的生活經歷對他的藝術創作的影響有多大？有沒有哪段生活經歷對你產生過深刻的影響？

曾：早期人生經歷會形成一種態度，影響你的性格和思維方式。每個人都有一種基調，一個人不管畫什麼，都會散發出一種氣息。比如八〇後的作品大都歡天喜地，可能和他的生活環境有關係，五〇年代出生的人呢，大多比較悲觀。因為很少有人能超脫出當時整個國家的氣氛，無意識的時候都會畫無憂無慮的人不多，大量的人都是很悲觀的。有一段時間我經常畫火，無意識的時候都會畫出火來。原因和早期的一個事件有關係。我三年級時候的一個春節，父親帶我們兩兄弟在離家門口很近的地方放炮仗。我有個妹妹才出生兩個月左右，睡在床上。放完炮仗後，我們全家就出門去了，留下妹妹在床上睡覺。我還記得是去文廟，看的是木偶戲，也許這可以解釋我對偶像的敏感度。看完後，我還買了一把木頭的大刀拿在手上。回家的路上，來了一個人說，你們家出事啦！著火啦！父親趕緊跑，留我一個人走回去。到家一看，房子已經被水沖得一塌糊塗，冒著煙，門被救火隊砸爛。失火是因為炮仗的火星飛到棉絮上，棉絮著火很慢，所以很難察覺。這個事件對我的刺激很大，記憶深刻。後來將妹妹的屍體放在抽屜裡，埋到山上，連個墳都沒有。自那時起我的性格就變了，這件事情我沒有提起過，對我的性格

和創作都有很大的影響。文革經歷與下鄉經歷也在我的記憶中留下很深烙印，回想文革，很多暴力事件都與一個檯面有關，都發生在桌子上、檢閱臺上，當然也有一些溫暖和酸楚的記憶：那是下鄉插隊時與村民圍坐在一只黑乎乎的小桌旁吃鹹肉、炒土豆的情形。八〇年代我畫的「桌子」系列都與這些經歷有關，包括現在的「大玩偶」。

許：除了前面提到的巫術，還有哪些民間因素影響過你？

曾：我經常下鄉，發現農民做的黑陶罐很有趣，我尤其對黑陶罐的黑色感興趣，後來我教他們做面具。先在紙上畫出形狀，然後交給他們做成黑陶臉譜，做好我就去買，類似訂做。就這樣農民就開始做，越做越好，還告訴他們怎麼改進。做的人越來越多，貴州最多，昆明郊區，祿勸等地也有。從一九八一年開始，這整整做了近十年。後來這些陶器散佈到中國很多地方，那些東西很有意思。

許：我覺得你每一個階段的創作變化都很大，是刻意這樣的嗎？

曾：這可能跟我的職業和時間分配有關係。我沒有這個「變化很大」的感覺。原因是我有充分的時間投入到創作裡面，這中間的實驗時間就相對縮短了。我覺得很自然，我每天可以畫十小時和別人只能畫五小時肯定是不一樣。這跟我在畫院有關係，當時大部分人都只能在工作之餘畫畫，肯定和我整天畫畫不一樣。所以認為我風格變化太大是一種錯覺，因為我已投入了足夠多的時間。有時候堅持風格是屬於商業運作。如果你遵照內心的指引，可能會變得更

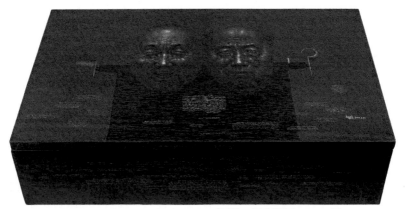

曾曉峰，《黑匣子.1》，86×156×42cm，鋼鐵、混合顏料，2007年

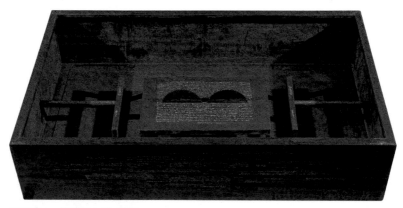

曾曉峰，《黑匣子.1》內部

快，按照哲學上的分析就是，一個人不能踩入同一條河兩次，變是自然的，不變就是有問題，不真實，一個人會不斷地修正自己的行為，這是很自然的事。

（許婷婷，四川美術學院油畫系畢業後赴英國攻讀策展碩士，曾任職長征計畫助理策展人，現為自由撰稿人。）

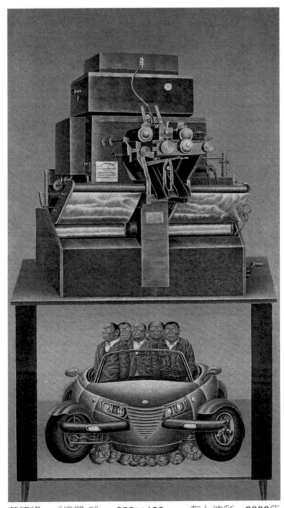

曾曉峰，《機器.5》，200×100cm，布上油彩，2003年

附錄四：關於曾曉峰的近期作品

/ 王林

曾曉峰是一位從來不為主流所動、不為時尚所誘的藝術家，埋頭於創作，生活在藝術之中。近年作品以鋼鐵材料為主，用混合顏料畫成，即使畫在畫布上，也有在鋼板上繪製的效果。顯然他做過許多嘗試，來處理質材表面，使之具有視覺感知的斑痕而不是自然發生的鏽變。其人像彷彿是從深重、幽暗的背景中浮出，十分專注而不無緊張地注視我們。或者因惶惑而神散，或者因驚懼而焦慮。畫家有意用一種投射的強光來表現人的面部，每一塊肌肉、每一根神經都因光照而緊繃，彷彿是鑄造後磨光的浮雕，強烈、刺激而又厚重。

藝術家有意將人像面模化，沒有頸肩只有孤立的頭部，但其肌肉表情的刻畫細緻入微，使得寫形象十分逼真。於是，人面如同斬首的頭顱，死盯著觀看者，逼視你的心靈，讓你不寒而慄。其間輔助的道具，如切割刀具、工具台等等，還有那些塊狀分佈的手書文字，不僅強化了驚悚恐怖的氛圍，而且為畫面帶來了某種宿命、超驗的神秘氣息，彷彿有巫術正在發生、有咒語正在讀出。這些非常典型的中國人像出現在畫布上、出現在鐵碑上、出現在鋼製櫃具和檯面內外，有如真實現身、無所不在的幽靈，向人們提示出生命必須也必將承受之重。

在人類精神因物質消費而變得膚淺輕薄的時代，生命中本來難以承受之輕，已然為集體的單向的人群欣然接受。看曾曉峰的畫，總讓人想起魯迅曾闖進鐵桶式的房間，對昏噩的人群發出喊

叫。對比那些沉溺於功名而自鳴得意的藝術家，曾曉峰無疑屬於另類──另類的堅毅與執著，另類的獨特與偉岸、另類的深沉與厚重。

（王林，四川美院教授，西安美院客座教授，中國人民大學藝術學院客座教授，「當代藝術批評與策劃」方向博士研究生及碩士研究生導師。）

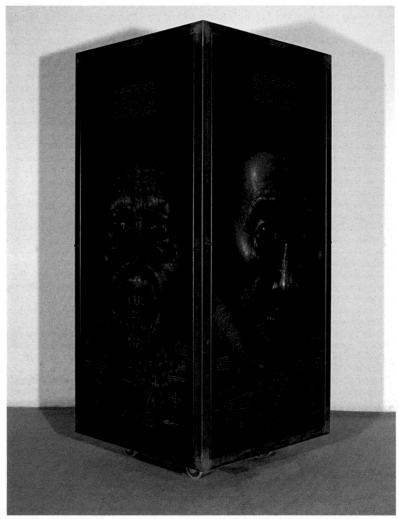

曾曉峰，《黑匣子.8》，196×96×96cm，鋼鐵、混合顏料，2008年

風之寄作品11　PH0144

奇妙的旅程
——曾曉峰的魔幻現實主義

編　　著／風之寄
責任編輯／劉　璞
圖文排版／楊家齊
封面設計／王嵩賀

發 行 人／宋政坤
法律顧問／毛國樑　律師
出版發行／秀威資訊科技股份有限公司
　　　　　114台北市內湖區瑞光路76巷65號1樓
　　　　　電話：+886-2-2796-3638　傳真：+886-2-2796-1377
　　　　　http://www.showwe.com.tw
劃撥帳號／19563868　戶名：秀威資訊科技股份有限公司
　　　　　讀者服務信箱：service@showwe.com.tw
展售門市／國家書店（松江門市）
　　　　　104台北市中山區松江路209號1樓
　　　　　電話：+886-2-2518-0207　傳真：+886-2-2518-0778
網路訂購／秀威網路書店：http://www.bodbooks.com.tw
　　　　　國家網路書店：http://www.govbooks.com.tw

2014年7月　BOD一版
定價：410元

國家圖書館出版品預行編目

奇妙的旅程：曾曉峰的魔幻現實主義 / 風之寄編著. -- 一
　版. -- 臺北市：秀威資訊科技, 2014.07
　　面；　公分. -- (風之寄作品 ; PH0144)
　BOD版
　ISBN 978-986-326-266-4 (平裝)

　1. 複合媒材繪畫　2. 畫冊　3. 藝術欣賞

947.5　　　　　　　　　　　　　　103011148

讀者回函卡

感謝您購買本書，為提升服務品質，請填妥以下資料，將讀者回函卡直接寄回或傳真本公司，收到您的寶貴意見後，我們會收藏記錄及檢討，謝謝！
如您需要了解本公司最新出版書目、購書優惠或企劃活動，歡迎您上網查詢或下載相關資料：http:// www.showwe.com.tw

您購買的書名：＿＿＿＿＿＿＿＿＿＿＿＿＿＿＿＿＿＿＿＿＿＿

出生日期：＿＿＿＿年＿＿＿＿月＿＿＿＿日

學歷：□高中 (含) 以下　　□大專　　□研究所 (含) 以上

職業：□製造業　□金融業　□資訊業　□軍警　□傳播業　□自由業
　　　□服務業　□公務員　□教職　　□學生　□家管　□其它＿＿＿

購書地點：□網路書店　□實體書店　□書展　□郵購　□贈閱　□其他

您從何得知本書的消息？

　□網路書店　□實體書店　□網路搜尋　□電子報　□書訊　□雜誌
　□傳播媒體　□親友推薦　□網站推薦　□部落格　□其他＿＿＿＿＿

您對本書的評價：(請填代號　1.非常滿意　2.滿意　3.尚可　4.再改進)

　封面設計＿＿＿　版面編排＿＿＿　內容＿＿＿　文／譯筆＿＿＿　價格＿＿＿

讀完書後您覺得：

　□很有收穫　□有收穫　□收穫不多　□沒收穫

對我們的建議：＿＿＿＿＿＿＿＿＿＿＿＿＿＿＿＿＿＿＿＿＿＿

＿＿＿＿＿＿＿＿＿＿＿＿＿＿＿＿＿＿＿＿＿＿＿＿＿＿＿＿＿＿

＿＿＿＿＿＿＿＿＿＿＿＿＿＿＿＿＿＿＿＿＿＿＿＿＿＿＿＿＿＿

＿＿＿＿＿＿＿＿＿＿＿＿＿＿＿＿＿＿＿＿＿＿＿＿＿＿＿＿＿＿

11466
台北市內湖區瑞光路 76 巷 65 號 1 樓

秀威資訊科技股份有限公司　　　收

BOD 數位出版事業部

..

（請沿線對折寄回，謝謝！）

姓　　名：＿＿＿＿＿＿＿＿＿　年齡：＿＿＿＿　性別：□女　□男

郵遞區號：□□□□□

地　　址：＿＿＿＿＿＿＿＿＿＿＿＿＿＿＿＿＿＿＿＿＿

聯絡電話：(日) ＿＿＿＿＿＿＿＿＿＿　(夜) ＿＿＿＿＿＿＿＿＿＿＿

E-mail：＿＿＿＿＿＿＿＿＿＿＿＿＿＿＿＿＿＿＿＿＿